U0110733

大展好書　好書大展
品嘗好書　冠群可期

大展好書　好書大展

品嘗好書　冠群可期

圍棋輕鬆學 14

無師自通學圍棋

劉駱生　著
劉幽燕

品冠文化出版社

前　言

　　學習的習字原本是象形字，表示一隻小鳥不停地煽動翅膀學習飛的圖形。逐漸簡化成了現在的習字。繁寫的習是——「習」，上面有兩個羽毛翅膀在煽動，下面的白字是平臺或身體。古人為什麼把小鳥煽動翅膀定位為習，他們的觀察不但沒有錯，相反很深入細緻，那就是任何初始階段的學習都要經過一個不斷重複和不停地練習這樣一個必然階段。

　　學習圍棋同樣如此，也要有一定數量的不斷加強和鞏固的練習。翻開小學或初中的數學課本，這些課本都已經經歷了至少幾十年甚至上百年的考驗才基本定型，可以說它們是比較成熟，並且經過大量實踐檢驗了的。在每一個新概念的講授之後都會留有一定數量的練習題，老師除了講課以外，還要布置作業，那就是做習題，為的是把所學的知識真正掌握。

　　我在寫《無師自通學圍棋》一書前，參閱了大量圍棋入門的書籍和幾個不同版本的數學教科書。應該說許多圍棋的書籍都是精心之作，也都各有所長，但是，如果把這些書和已經成熟的數學教科書相比的話，那麼欠缺的就是練習的內容少了一些，大多忽視了初學階段要有許多像小鳥練習飛行一樣的練習。

　　有了這樣的認識和比較，另外也汲取了我多年給初學圍棋者講課的實際感受，我有意識地把《無師自通學圍棋》一書向已經經過教學檢驗的各類教科書靠攏，精心收集和編寫

了許多練習題，放在每一個從初學圍棋角度看，應該掌握的知識的後面，作為必要的學習過程，讓讀者多做練習。

古人總結的學習經驗主要有這兩條：一是「熟能生巧」；二是「學而時習之，不亦樂乎」。第一條說的是，不管什麼樣的知識和技能，達到了熟練的程度，就能有質的變化，就可以做到靈活多變，事半功倍，引申到圍棋上就是到了可以把所學到的知識靈活運用的程度。第二句話，是說學習中反覆的練習就會不斷地有新的認識和提高，每次練習後有了新的學習收穫，哪能不高興啊？

可見，一定程度的練習也是學習的重要組成部分。本書和其他初學圍棋的書在別的方面並沒有什麼大的不同，主要是加多了許多有針對性的練習題，並附有答案供讀者參考。希望我的努力和嘗試能對讀者有新的啟發和幫助。

所謂「無師」，並不是真的不要老師，書本在一定意義上講就是一位好的老師。我在這裡所說的無師是指：讀《無師自通學圍棋》時可以不依靠其他的人親自來給你講解，仔細閱讀這本書和經由認真做其中的練習題就可以掌握初學階段的圍棋知識了。

能否達到我所說的這一境界，當然還要經過讀者的實踐檢驗，但是，我在寫此書時所定下的這一目標應該說還是值得肯定的吧。

最後，希望我的努力和探索能給大家帶來收穫和喜悅。

目　錄

第一章　圍棋基本知識

第一節　棋盤的知識

在第一節裡，我們要記住和掌握以下知識：

1. 棋盤上有多少條橫線？有多少條豎線？請看圖 1-1。

2. 棋盤上共有 19 條橫線和 19 條豎線。19 條橫線×19 條豎線＝361 個交叉點。

3. 棋盤上還有 9 個黑點，稱之為「星」位。星位的標出主要是方便計算勝負並且在棋譜上具有坐標意義。

4. 棋子不是放在空格裡，而是放在交叉點上。

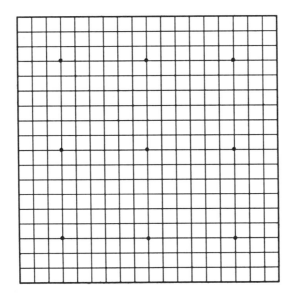

圖 1-1

第二節　怎樣下子

　　圍棋子分為黑、白兩種顏色，大小模樣很像西服上衣的鈕扣。材質有塑膠、玉石、玻璃、貝殼等。棋子上面沒有任何標識和數字，但棋譜上棋子有的有數字標識，用以說明下棋過程的先後順序，請看圖1-2，黑❶、白②、黑❸、白④表示的就是黑方第一步棋所走的位置，白②表示的是白方對整個一局棋而言所下的第二步棋，以此類推，直到終局。

　　《圍棋規則》規定，圍棋由執黑的一方先下子，然後執白的再下第二步，黑方下第三步，白方下第四步，餘此類推。

　　棋子落在棋盤上以後不能再移動，除非被吃掉方可從棋盤上拿走。

　　下子時無論黑方還是白方都不可以連走兩步，特殊情況

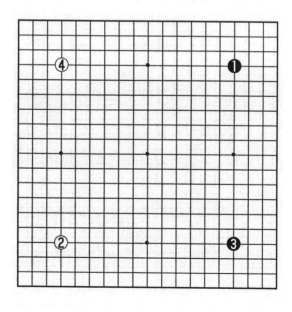

圖 1-2

下一方表示無棋可下所以放棄，另一方可以連走一次。

第三節　什麼是「氣」

　　圍棋的「圍」字有兩層含義，一個是「圍空」，就是圍交叉點，通俗的說就是圍地盤。關於這方面的知識，後面還要詳細地講。另外一個含義是圍子，就是把對方的棋子圍起來吃掉。無論黑棋還是白棋，棋子落在棋盤上是有「氣」的。

　　請看圖 1-3：黑棋的黑❶，在它的周圍凡是標識著字母 A 的都是黑❶的氣，白②周圍的字母 B 是白②的氣，黑❸周圍的字母 C 是黑❸的氣，白④周圍的字母 D 是白④的氣。

　　凡是一口氣都沒有的子，都要在失去最後一口氣的同時把它從棋盤上拿掉。

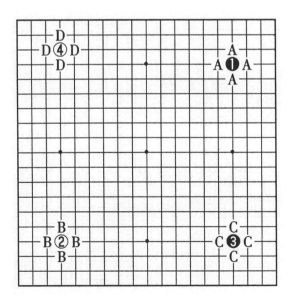

圖 1-3

練習數氣 (一)

知道了什麼是棋子的氣，現在我們進行一下數氣的練習。就是透過前面所學的基本知識，鍛鍊一下自己的觀察能力。

請看下面各圖。為了方便學習，下面的圖是選取了大棋盤的四分之一部分。

圖 1-4 星位黑子有幾口氣？

圖 1-5 兩個白子有幾口氣？

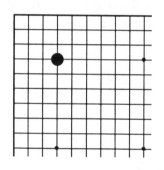

圖 1-4

圖 1-5

圖 1-6

圖 1-7

圖 1-6 兩個白子有幾口氣？

圖 1-7 兩個白子有幾口氣？

練習數氣（一）解答

圖 1-4（答）黑一個子有四口氣（每個字母 A 表示一口氣）。

圖 1-5（答）白二個子有六口氣。

圖 1-6（答）白二個子有四口氣。

圖 1-7（答）白二個子有三口氣。

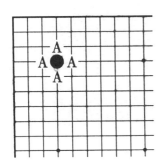

圖 1-4（答）

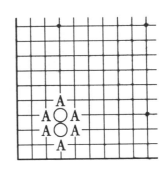

圖 1-5（答）

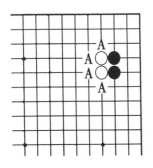

圖 1-6（答）

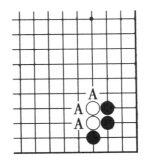

圖 1-7（答）

練習數氣（二）

圖 1-8 角上頂點處黑一子有幾口氣？

圖 1-9 下邊上白二子有幾口氣？

圖 1-10 右邊上黑一子有幾口氣？

圖 1-11 左下角白二子有幾口氣？

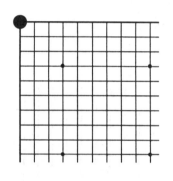

圖 1-8

圖 1-9

圖 1-10

圖 1-11

練習數氣（二）解答

　　圖 1-8（答）角上頂點處黑一子由於到了最邊上，所以只有兩口氣。

　　圖 1-9（答）下邊上白二子由於在邊上有四口氣。

　　圖 1-10（答）右邊上黑一子由於在邊上有三口氣。

　　圖 1-11（答）右下角白二子情況和圖 9 白二子有所不同。白△子有四口氣（每個字母 A 表示一口氣），白○子有四口氣（字母 A、B 都表示它的氣）。

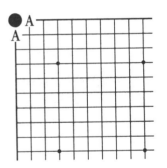

圖 1-8（答）

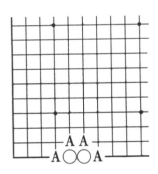

圖 1-9（答）

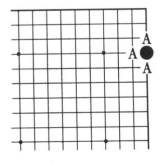

圖 1-10（答）

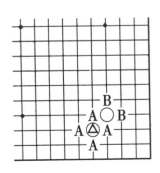

圖 1-11（答）

練習數氣（三）

圖 1-12 兩處的白子各是幾口氣？

圖 1-13 三個黑△子和四個白△子各是幾口氣？

圖 1-14 六個黑△子和三個白△子各是幾口氣？

圖 1-15 被包圍的黑△子和同時也被包圍的白△子各有幾口氣？

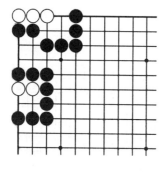

圖 1-12

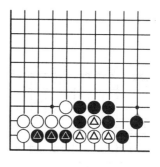

圖 1-13

圖 1-14

圖 1-15

練習數氣（三）解答

圖 1-12（答）兩處的白子分別都是二口氣。

圖 1-13（答）三個黑△子和四個白△子各是三口氣。

圖 1-14（答）六個黑△子是六口氣，三個白△子是五
口氣。

圖 1-15（答）黑△子是四口氣，白△子是五口氣。

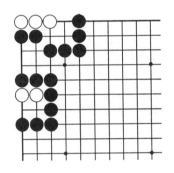

圖 1-12（答）

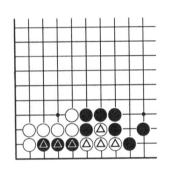

圖 1-13（答）

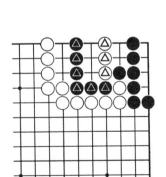

圖 1-14（答）

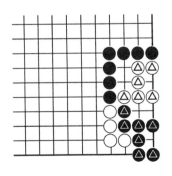

圖 1-15（答）

名手逸事

世界著名九段趙治勳悔棋的故事

第八屆富士通半決賽時，日本九段棋手趙治勳遇中國九段棋手馬曉春之爭的一個小插曲，使人們又再次領略了趙治勳永不服輸的「鬥士」風格。

那盤棋的激烈爭奪主要在後半盤，進入收大官子以後，勝負的天平雖說搖擺的幅度不大，卻從未固定下來，勝負始終在半目之間。趙治勳首先進入讀秒，就在讀秒聲如戰鼓催促個不停時，趙治勳以閃電般的速度把放在棋盤上的白子嚕地一下又拿了起來，並投到別處。

作為下了幾十年棋的專業著名棋手沒有一個不知道這是一個什麼樣的行為———悔棋，就是在業餘棋手間也很少有人出此下策。當中方翻譯就趙治勳的這一動作向日方的裁判提出質詢時，日方人士答道：「在日本的規則中允許在手沒有離開棋子的情況下把棋子挪到別處，不過這確實是有失風度的表現。」

這就是趙治勳，當他極端重視的比賽面臨險境時，他只考慮如何爭取勝利，而其他則不在他頭腦中存在。不幸的是，這一次失風度的表現恰恰給自己帶來了惡運，馬曉春見到這步出乎自己預料的好棋瞬間又不翼而飛自然喜不吱聲，樂得趙治勳把棋拿起來重走。這盤既失了風度，又失去了好局的棋深深地銘刻在了趙治勳的心中。

第四節　什麼是吃子

吃子是圍棋裡十分重要的一項內容。前面已經說過，圍棋的另外一個含義就是圍對方的棋子。把對方的棋子包圍得一口氣都沒有了，就可以把沒有氣的子吃掉。

請看圖 1-16，假定黑❶、白②、黑❸時，白④置之不理而去佔了左下角，直到黑❾就可以把白②一子吃掉了。

到黑❾止，白②一子的氣已經被黑❸、❺、❼、❾圍上了，這就是四子吃一子的經過。

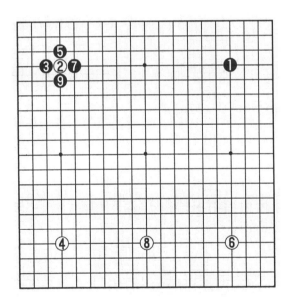

圖 1-16

同理，請看圖 1-17，假定黑❶走在了上邊，白②緊挨著壓住了黑❶，黑❸、❺搶佔左邊上的地盤，白②、④、⑥就可以把黑❶吃掉。

圖 1-17

圖 1-18

圖 1-19

圖 1-20

　　請看圖 1-18，也是假設的一種情況，白②、④兩子就可以把黑❶吃掉。

　　請看圖 1-19，黑 1、3 走在了角上，白②、④緊緊包圍，以下黑❺、❼、❾、⓫走在了別處，白棋就用⑥、⑧、⑩、⑫將黑方兩個子吃掉了。

　　請看圖 1-20，黑棋七個子已經把白棋三個子包圍起來，黑棋再在什麼地方走上一步棋，就能把三個白子吃掉？請讀者自己思考一下。需要說明的是：前面所說的吃子都是假設的下法，不是真正實戰。

練習吃子（一）

　　請看圖 1–21，此時輪到黑棋走，走哪可以吃掉一個白子？

　　請看圖 1–22，此時輪到黑棋走，走哪可以吃掉一個白子？

　　請看圖 1–23，此時輪到白棋走，走哪可以吃掉一個黑子？

　　請看圖 1–24，此時輪到白棋走，走哪可以吃掉二個黑子？

圖 1–21

圖 1–22

圖 1–23

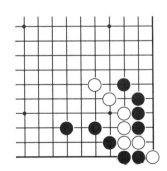

圖 1–24

練習吃子(一)解答

　　請看圖 1-21（答），黑棋走在黑 1 位，可以把白△子吃掉。

　　請看圖 1-22（答），黑棋走在黑 1 位，可以把白△子吃掉。

　　請看圖 1-23（答），白棋走在白 1 位，可以把黑△子吃掉。

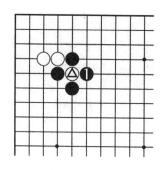

圖 1-21（答）

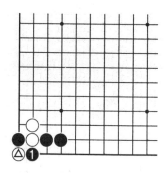

圖 1-22（答）

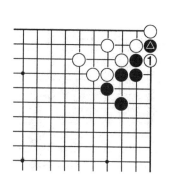

圖 1-23（答）

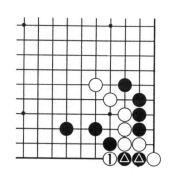

圖 1-24（答）

請看圖 1-24（答），白棋走在白 1 位，可以把兩個黑 ⬛子吃掉。

練習吃子（二）

請看圖 1-25：三個白△子是幾口氣？三個黑⬛子是幾口氣？輪到黑棋走，怎樣吃掉三個白△子？

請看圖 1-26：兩個白△子是幾口氣？兩個黑⬛子是幾口氣？輪到黑棋走，怎樣吃掉兩個白△子？

圖 1-25

圖 1-26

練習吃子(二)解答

圖 1-25（答）：三個白△子是一口氣，三個黑△子也是一口氣，在氣一樣多的情況下，誰先走，誰就可以吃掉對方的棋子，黑走黑❶，就把三個白△子吃掉了。

圖 1-26（答）：兩個白△子是一口氣，兩個黑△子也是一口氣，現在輪到黑棋走，走黑❶，可以把兩個白△子吃掉了。

圖 1-25（答）

圖 1-26（答）

練習吃子（三）

請看圖 1-27：黑棋處於被白棋的包圍之中，三處的黑子都只有一口氣，所幸的是現在輪到黑棋子，如果能吃掉白子，那麼黑棋就可以化險為夷，黑棋怎麼吃掉白子？

請看圖 1-28：黑棋和白棋互相攻擊，輪到黑棋走，怎樣吃掉白子一舉解除危機？

圖 1-27

圖 1-28

練習吃子(三)解答

圖 1–27（答）：黑方走黑❶，可以吃掉兩個白子，黑棋馬上把危險消除了。

圖 1–28（答）：黑方走黑❶，吃掉了兩個白子以後，黑棋轉危為安。

圖 1–27（答）

圖 1–28（答）

吃子練習(四)

看圖 1-29：和前面圖 1-27 完全一樣的棋形，現在輪到白棋走，白棋可以吃掉哪一處的黑子？吃掉哪一處的黑子效率最高？

請看圖 1-30：和前面圖 1-28 完全一樣的棋形，現在輪到白棋走，白棋可以吃掉哪一處的黑子？應該吃哪個黑子最合理？

圖 1-29

圖 1-30

吃子練習（四）解答

圖1-29（答1）：白①吃這邊的兩個黑子不是完全正確的下法，因為讓上邊的三個黑△子還保持著一定活力。

圖1-29（答2）：白①下法正確，雖然吃掉的是一個黑子，但是兩個黑△子照樣跑不掉，明顯效率要高於前圖。

圖1-30（答1）：白①錯，黑❷反過來可以吃掉白△子，白棋所得有限。

圖1-30（答2）：白①正確，黑△子雖然沒有被提掉，但也沒有活路。

圖1-29（答1）

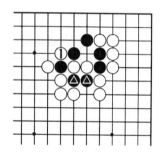

圖1-29（答2）

圖1-30（答1）

圖1-30（答2）

練習吃子（五）

　　請看圖 1-31：黑方可以吃哪一處的白子？應該吃哪一處的白子？

　　請看圖 1-32：黑方可以吃哪一處的白子？應該吃哪一處的白子？

圖 1-31

圖 1-32

練習吃子（五）解答

圖 1-31（答 1）：黑❶吃一個白子錯，價值小。

圖 1-31（答 2）：黑❶吃兩個白子對，角上的黑棋更加

強固。

圖1-32（答1）：黑❶吃一個白子錯，應該有便宜更大的選擇。

圖1-32（答2）：黑❶吃三個白子正確，白△子同樣處於被包圍之中。

圖1-31（答1）

圖1-31（答2）

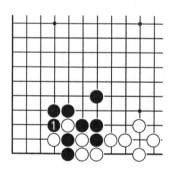

圖1-32（答1）

圖1-32（答2）

練習吃子(六)

請看圖1-33：黑棋走哪可以吃掉三個白子？吃掉了白

子對黑棋有什麼好處？

請看圖 1-34：黑棋可以吃掉四個白子，也可以吃掉兩個白子，那麼黑方吃掉哪一處的白子好處更大？

圖 1-33

圖 1-34

練習吃子（六）解答

圖 1-33（答 1）：黑❶長出來錯，白②可以把三個白子接回去。

圖 1-33（答 2）：黑❶吃掉三個白子，吃掉以後黑子的危險自然解除。

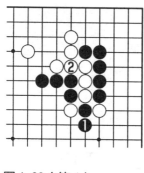

圖 1-33（答 1）

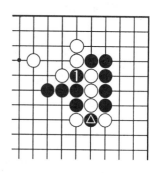

圖 1-33（答 2）

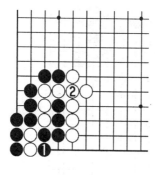

圖 1-34（答 1）

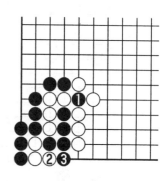

圖 1-34（答 2）

　　圖 1-34（答 1）：黑❶吃掉兩個白子錯，白❷可以接回四個白子。

　　圖 1-34（答 2）：黑❶吃掉四個白子正確，白❷長想跑的話，黑❸還可以把要跑的白子吃掉。

練習吃子（七）

　　請看圖 1-35：黑棋可以吃掉四個白子，也可以吃掉一個白子，吃哪一處的白子更有意義？

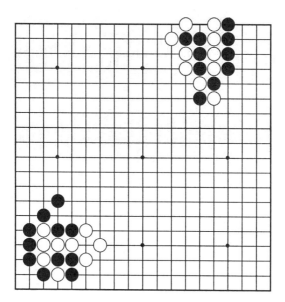

圖 1-35

圖 1-36

　　請看圖 1-36：黑棋可以吃掉哪一處的白子便宜佔得更
多？

練習吃子(七)解答

　　圖 1-35（答 1）：黑❶可以吃掉四個白子，但白②此時
可以把白子接回去。

　　圖 1-35（答 2）：黑❶吃掉一個白子正確，白②企圖逃
跑，黑❸還可以把白子吃掉。

　　圖 1-36（答 1）：黑❶吃掉一個白子錯誤，白②可以把
五個白子接回去。

圖 1-35（答 1）

圖 1-35（答 2）

圖 1-36（答 1）

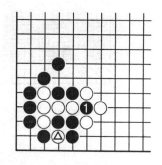

圖 1-36（答 2）

圖 1-36（答 2）：黑❶直接吃五個白子正確，白⦿子仍跑不掉。

練習吃子（八）

請看圖 1-37：輪到黑棋走，黑棋吃哪處的白子利益最大？

請看圖 1-38：輪到黑棋走，黑方可以吃幾處的白棋？應該吃哪一處的白子？

圖 1-37

33

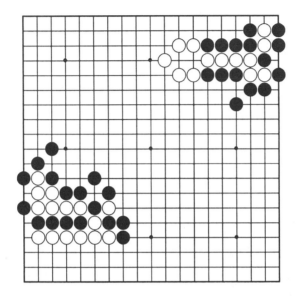

圖 1-38

練習吃子(八)解答

圖 1-37（答 1）：黑❶吃掉兩個白子錯，白②乘此機會將六個白子接回。

圖 1-37（答 2）：黑❶吃掉六個白子正確，白另外兩個子也逃不掉。

圖 1-38（答 1）：黑❶去吃一個白子錯，白②借機吃掉四個黑子。

圖 1-38（答 2）：黑❶吃掉七個白子正確，白△子能否跑掉請讀者思考。

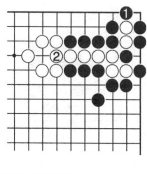

圖 1-37（答 1）

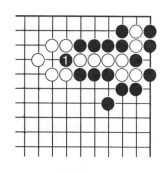

圖 1-37（答 2）

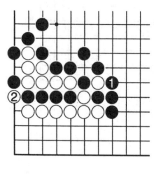

圖 1-38（答 1）

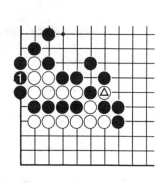

圖 1-38（答 2）

練習吃子(九)

請看圖 1-39：黑棋不能直接把白子吃掉，但是可以先把白棋包圍起來，然後在和白棋的對攻中吃掉白棋二子，黑方的攻擊目標是哪兩個白子？怎麼包圍白子？

請看圖 1-40：黑棋只有吃掉三個白子，才能救出自己的三個黑子，如此，黑方該怎麼去攻擊白子？

圖 1-39

35

第一章 圍棋基本知識

圖 1-40

練習吃子（九）解答

圖1-39（答1）：黑❶從這邊包圍白子錯，白②拐頭和左邊原有的白棋連接上了。

圖1-39（答2）：黑❶擋對了方向，白②拐頭，黑❸也拐頭，擋住了白棋逃跑的道路。

圖1-40（答1）：黑❶打雙吃錯，白②接上，黑❸吃掉兩個白子，白④吃掉了一個黑子後把白棋的危險解除。

圖1-40（答2）：黑❶打吃三個白子正確，白②接上的話，黑❸可以把六個白子都吃掉。

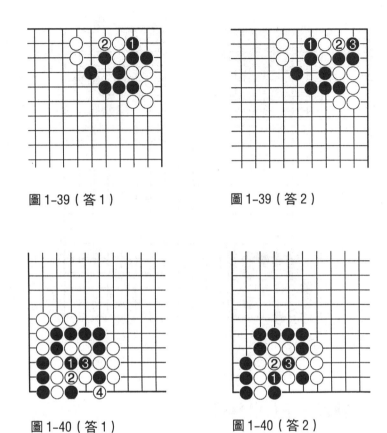

圖1-39（答1） 　　　　　　　　圖1-39（答2）

圖1-40（答1） 　　　　　　　　圖1-40（答2）

第五節　什麼是連接

　　前面說過「氣」在圍棋中的重要作用，那就是延長了生存時間，在和對方的棋比氣的時候就可以獲勝。

　　另外，自己的棋連在了一起就是團結在了一起，「團結就是力量」在圍棋裡也同樣適用。

　　連接還是防守的重要手段，可以防止對方的分割包圍，

可以防止對方衝破自己的防線，可以防止自己的棋子被吃等
等。

圖 1-41：黑▲子只剩下了一口氣，黑❶走了以後，黑
▲子被連接了出來就有了五口氣，暫時不用害怕白棋的攻
擊。

圖 1-42：黑❶將兩個黑▲子連接了起來，變得十分有
力量，將白子分割開，黑方處於有利態勢。

圖 1-43：黑❶接上，避免了白棋走在黑❶位處打吃黑
▲子，從而將黑方角部防線守住了。

圖 1-41　　　　　　　　　　圖 1-42

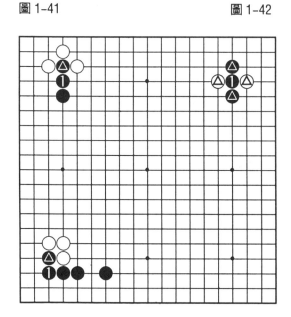

圖 1-43

連接的練習 (一)

請看圖 1-44：白 1 打吃黑子，黑棋應該怎麼走？

請看圖 1-45：白 1 打吃黑子，黑棋該怎麼走？

圖 1-44

圖 1-45

連接的練習 (一) 解答

圖 1-44（答 1）：黑❶僅打吃白△子錯，白②提掉黑△子，黑方損失大。

圖 1-44（答 2）：黑❶接正確，下一步還可以打吃白子。

圖1-44（答1）

圖1-44（答2）

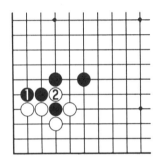

圖1-45（答1）

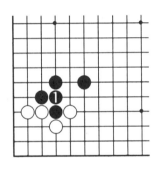

圖1-45（答2）

　　圖1-45（答1）：黑❶擋下去錯，白②提掉黑子又對黑棋有新的威脅。

　　圖1-45（答2）：黑❶接上正確，反對白棋產生了威脅。

連接的練習（二）

　　請看圖1-46：哪一個黑子將被白棋吃掉，黑棋該怎麼走？請看圖1-47：哪兩個黑子將被白棋吃掉，黑棋該怎麼走？

圖 1-46

圖 1-47

連接的練習(二)解答

圖 1-46（答1）：黑❶打吃白△子錯，白②提掉黑△子，黑棋打吃失敗。

圖 1-46（答2）：黑❶接上正確，可以守住右上角黑方的地盤。

圖 1-47（答1）：黑❶打吃白子錯，白②提掉兩個黑子，黑❶反而有了危險。

圖 1-47（答2）：黑❶接上正確，同時還打吃白△子。

圖 1-46（答 1）

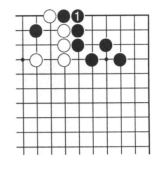

圖 1-46（答 2）

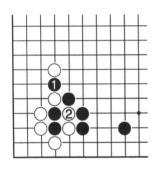

圖 1-47（答 1）

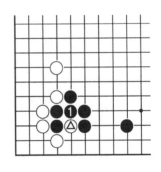

圖 1-47（答 2）

連接的練習（三）

請看圖 1-48：黑棋的哪幾個子處於被打吃的狀態？黑棋該怎麼走？

請看圖 1-49：黑棋的哪幾個子處於被打吃的狀態？黑棋該怎麼走？

圖1-48

圖1-49

連接的練習（三）解答

圖1-48（答1）：黑❶打吃白三個子錯，因為白②提起四個黑△後，黑❶的打吃將變得毫無意義。

圖1-48（答2）：黑❶接上正確，以後還可以打吃三個白△子。

圖1-49（答1）：黑❶打吃白二子操之過急，白②提掉三個黑△子，黑❶變得沒有意義，白走了。

圖1-49（答2）：黑❶接上正確，黑棋變得更堅實了。

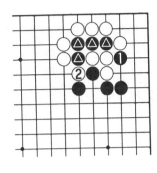

圖 1-48（答 1）

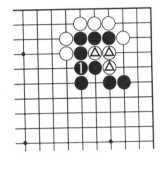

圖 1-48（答 2）

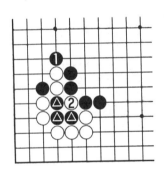

圖 1-49（答 1）

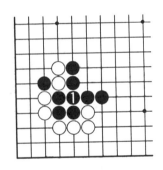

圖 1-49（答 2）

連接的練習（四）

請看圖 1-50：輪到黑棋走，黑方可以走 A 位打吃三個白子嗎？

請看圖 1-51：輪到白棋走，能否防止被黑棋切斷？

圖 1-50

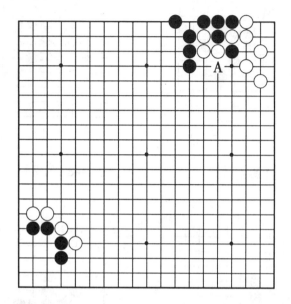

圖 1-51

連接的練習（四）解答

圖 1-50（答 1）：黑❶打吃三個白子錯，白②提掉四個黑子，黑❶計劃落空，不可能吃掉三個白子了。

圖 1-50（答 2）：黑❶接上正確，先保證自己的棋不被吃，才有可能吃對方的棋。

圖 1-51（答 1）：如圖的情況下，白①接錯，因為黑❷還是可以切斷白棋。

圖 1-51（答 2）：白①下法正確，術語叫「虎」，兩邊的斷都防止了。

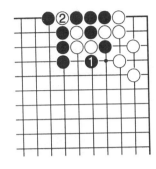

圖1-50（答1）

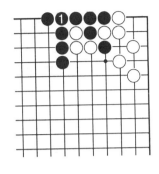

圖1-50（答2）

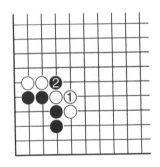

圖1-51（答1）

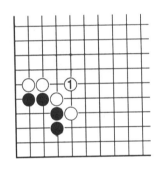

圖1-51（答2）

連接的練習（五）

請看圖1-52：白棋三個△子形成了「虎」口，黑❶進入了虎口，白棋該怎麼應？

請看圖1-53：黑❶刺在「虎口」的前邊，準備衝擊虎口裡，白棋該怎麼應？

圖 1-52

圖 1-53

連接的練習(五)解答

圖 1-52（答 1）：黑子進入虎口，白①將其吃掉是正確的下法，否則黑子跑出去，就切斷了白子之間的聯繫。

圖 1-52（答 2）：前圖白①把黑子提掉以後就是這個樣子，白棋變得更加有力量了。

圖 1-53（答 1）：黑❶刺，白②長是錯誤的下法，黑❸長進白棋虎口裡，白△子被切斷包圍了。

圖 1-53（答 2）：黑❶刺，白②接上是正確的下法。

圖 1-52（答 1）

圖 1-52（答 2）

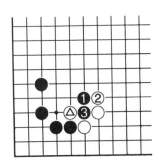

圖 1-53（答 1）

圖 1-54（答 2）

第六節　爲什麼圍住了也不死

——兩眼活棋

　　圍棋中由於還存在著「圍住了也不死」的情況，因而增加了圍棋的魅力和複雜性。

　　前面講過，只要有一口氣的棋子就不能把它們從棋盤上拿下去，如果有兩口以上的氣，那就更不能把它從棋盤上拿掉。當這兩口氣成為一種特殊情況———變成兩隻「眼」，

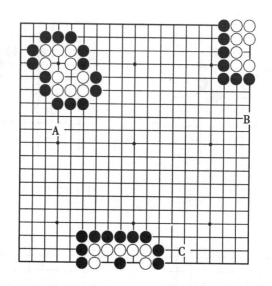

圖 1-54

意味著這成了「眼」的氣對方永遠不可能給堵上時，就出現了「圍住了也不死」的情況。請仔細觀察圖 1-54，請從棋譜上認識「圍住了也不死」的現象。

關於圖 1-54A、B、C 三種情況的解釋 (一)

請看圖 1-54（答 1）A：假定現在輪到黑棋走，黑❶走進了被包圍的白棋的「眼」裡，可否吃掉白棋呢？按圍棋規則的規定，黑❶此時就處於一口氣都沒有的情況，那麼黑❶在放進去的同時就要馬上被拿掉，所以白棋就永遠保持著有兩口氣的情況。同理黑❶走在×處也同樣馬上被拿掉。由此我們可以得到如下結論：當一塊棋有兩個眼的時候，它就是永遠不會被殺死的棋了。

請看圖 1-54（答 1）B：現在輪到黑棋走，按規定黑❶

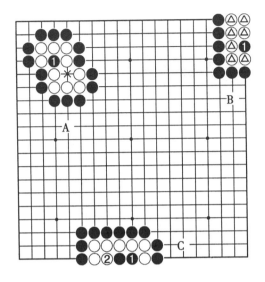

圖1-54（答1）

下進去以後，白棋馬上一口氣都沒有了，當此時，被拿掉的
是白方所有的⊿子，黑❶馬上就變得具有了三口氣，所以
是白棋被吃掉。

　　結論：只有一個眼的棋終究是死棋（雙活例外）。

　　請看圖1-54（答1）C：黑❶之後，白棋只剩了一口
氣，白②將兩個黑子吃掉，白棋等於還有兩口氣，但隨即黑
棋再走在黑❶外，請看下面的解釋。

關於圖1-54A、B、C三種情況的解釋（二）

　　請看圖1-54（答2）A：由於黑子放進白棋所形成的
「×」裡馬上被拿掉，棋形上沒有任何變化，白棋由於有了
兩個「眼」，可以永遠保持有兩口氣而成了被圍住也不會死
的棋。

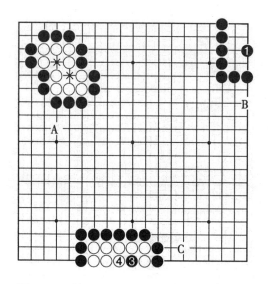

圖1-54（答2）

請看圖1-54（答2）B：走了黑❶以後，白棋沒有了棋全部被拿掉，就成了如圖所顯示的樣子。

請看圖1-54（答2）C：黑❸繼續下進去，白④雖然可以將黑❸吃掉，但白棋也只剩下了最後一口氣，黑❺再走在白④的位置上就如同圖1-56（答2）B一樣把白棋全部吃掉了。

做眼和破眼的練習（一）

請看圖1-55：圖中黑棋有幾個眼？請用×標出眼的位置。

請看圖1-56：圖中黑棋有幾個眼？請用×標出眼的位置。

圖 1-55

圖 1-56

做眼和破眼的練習（一）解答

圖 1-55（答 1）：圖中黑棋有兩個眼。注意黑❹子不是可有可無。

圖 1-55（答 2）：圖中打×的地方是黑棋的眼的位置。

圖 1-56（答 1）：圖中黑棋有三個眼的判斷是錯的。

圖 1-56（答 2）：白①可以吃掉黑❹子，所以黑棋只有打×地方的兩個眼。

圖 1-55（答 1）

圖 1-55（答 2）

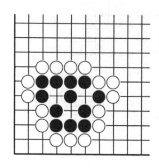

圖 1-56（答 1）

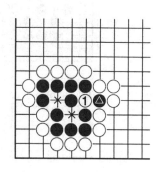

圖 1-56（答 2）

做眼和破眼的練習（二）

　　請看圖 1-57：圖中黑棋有幾個眼？輪到黑棋走，怎麼做出第二個眼？

　　請看圖 1-58：圖中白棋是有兩個眼嗎？輪到白棋走的話怎麼做出第二個眼？

圖 1-57

53

第一章 圍棋基本知識

圖 1-58

做眼和破眼的練習（二）解答

圖 1-57（答 1）：圖中黑棋只有一個眼，現在黑❶擋下去又做出×位的第二個黑眼。

圖 1-57（答 2）：圖中黑棋不補一步的話，白①長進去，黑棋只剩下了×位的一個眼，黑棋已成死棋。

圖 1-58（答 1）：圖中白棋只有一個真眼，現在如果輪到黑棋走，黑❶可以打吃白△子，白棋只有×位的一個眼。

圖 1-58（答 2）：白①做眼，防止黑棋在 A 位提掉白△子，如此白棋做成兩個眼成活棋。

圖 1-57（答 1）

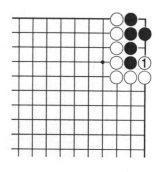

圖 1-57（答 2）

圖 1-58（答 1）

圖 1-58（答 2）

做眼和破眼的練習（三）

請看圖 1-59：輪到白棋走，怎麼下才能讓黑棋只有一個眼？

請看圖 1-60：輪到黑棋走，怎麼下才能讓白棋沒有眼？

圖 1-59

55

第一章 圍棋基本知識

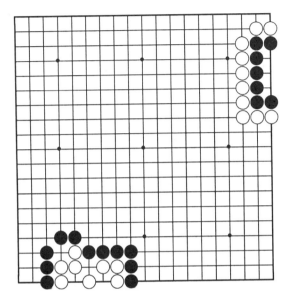

圖 1-60

做眼和破眼的練習(三)答

圖 1-59(答1)：白①下錯了地方，黑❷提掉白①，做成兩個眼。

圖 1-59(答2)：白①正確，以後白棋再走 A 位就可以打吃黑棋。

圖 1-60(答1)：黑❶錯誤，白②接上以後做成了兩個眼。

圖 1-60(答2)：黑❶正確，白棋全部被殺。

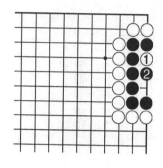

圖 1-59（答 1）

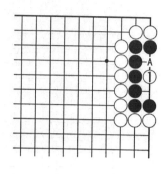

圖 1-59（答 2）

圖 1-60（答 1）

圖 1-60（答 2）

眼和破眼的練習 (四)

　　請看圖 1-61：現在輪到黑棋走，怎麼做成兩個眼？如果輪到白棋走，怎麼讓黑棋只有一個眼？

　　請看圖 1-62：現在輪到白棋走，怎麼做成兩個眼？如果輪到黑棋走，怎麼讓白棋做不成兩個眼？

圖 1-61

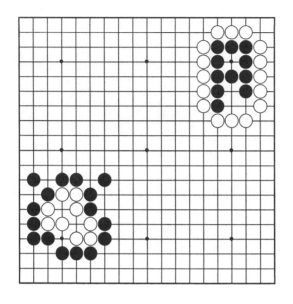

圖 1-62

做眼和破眼的練習 (四) 解答

圖 1-61（答 1）：黑❶正確，擋住以後做成了兩個眼。

圖 1-61（答 2）：白①長正確，讓黑棋只剩下一個眼。

圖 1-62（答 1）：白①接上，馬上做成了兩個眼。

圖 1-62（答 2）：黑❶打吃三個白△子，白棋頓時沒有了兩個眼。

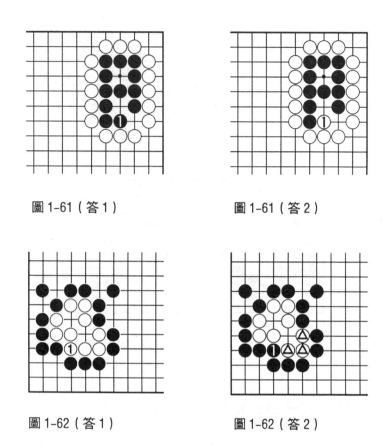

圖 1-61（答 1）　　　　　圖 1-61（答 2）

圖 1-62（答 1）　　　　　圖 1-62（答 2）

做眼和破眼的練習（五）

　　請看圖 1-63：現在輪到黑棋走，怎麼做成兩個眼？如果輪到白棋走，怎麼破掉黑棋的眼？

　　請看圖 1-64：現在輪到黑棋走，怎麼做成兩個眼？如果輪到白棋走，怎麼破掉黑棋的眼？

圖 1-63

59

第
一
章

圍
棋
基
本
知
識

圖 1-64

做眼和破眼的練習（五）解答

圖 1-63（答1）：黑❶擋正確，馬上做成了兩個眼。

圖 1-63（答2）：白①長破掉了黑棋的眼，已經殺死了
黑棋。

圖 1-64（答1）：黑❶做眼正確，馬上做成了三個眼。

圖 1-64（答2）：白①點在了要害處，讓黑棋最終只能
做成一個眼，黑棋被殺。

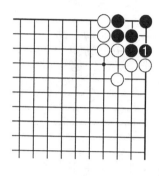

圖 1-63（答 1）

圖 1-63（答 2）

圖 1-64（答 1）

圖 1-64（答 2）

做眼和破眼的練習（六）

請看圖 1-65：黑棋走，怎麼做出兩個眼？

請看圖 1-66：輪到黑棋走，怎麼做出兩個眼？

圖 1-65

61

第一章　圍棋基本知識

圖 1-66

做眼和破眼的練習（六）解答

圖 1-65（答 1）：黑❶擋錯，白②點，黑方沒有能做成兩個眼。

圖 1-65（答 2）：黑❶做眼正確，白②時，黑❸接上，保住了兩個眼。

圖 1-66（答 1）：黑❶團準備如此做眼錯，白②打吃五個黑子，黑棋只有一個眼。

圖 1-66（答 2）：黑❶擋正確，白②撲進去打吃，黑提掉，黑棋仍有兩個眼。

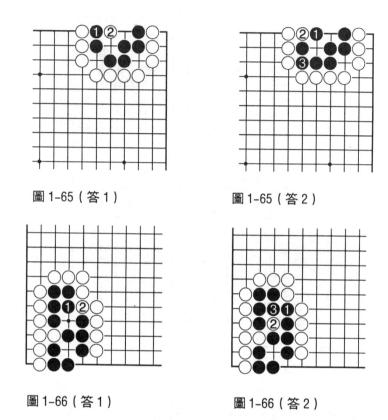

圖1-65（答1）　　　　　圖1-65（答2）

圖1-66（答1）　　　　　圖1-66（答2）

做眼和破眼的練習(七)

　　請看圖1-67：輪到黑棋走，怎麼下可以做出兩個眼？

　　請看圖1-68：輪到黑棋走，怎麼破白棋的眼？輪到白棋走，怎麼做出兩個眼？

做眼和破眼的練習(七)解答

　　圖1-67（答1）：黑❶接在上邊上錯，白②打吃黑△子，黑棋沒有成兩個眼。

　　圖1-67（答2）：黑❶接在二線上正確，白②沖進去打

圖 1-67

63

第一章 圍棋基本知識

圖 1-68

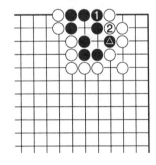

圖 1-67（答 1）

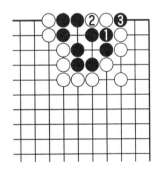

圖 1-67（答 2）

吃，黑❸可以提掉兩個白子，黑方做成了兩個眼。

圖 1-68（答 1）：白①接上正確，做成了兩個眼。

圖 1-68（答 2）：黑❶打吃正確，白棋做不成兩個眼。

圖 1-68（答 1） 圖 1-68（答 2）

做眼和破眼的練習 (八)

請看圖 1-69：輪到白棋走，怎麼做成兩個眼？

請看圖 1-70：輪到白棋走，怎麼做成兩個眼？輪到黑

圖 1-69

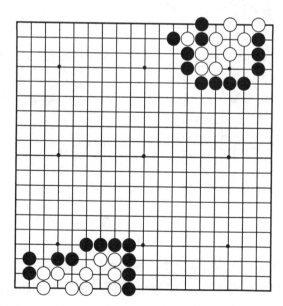

圖 1-70

棋走，怎麼破壞白棋的眼？

做眼和破眼的練習(八)解答

圖1-69（答1）：白①打吃，黑❷非提子不可，白③接上做成兩個眼。

圖1-69（答2）：白①接上也可以，正確，黑❷提子，白③接上成兩個眼。

圖1-70（答1）：白①接上正確，馬上成了兩個眼。

圖1-70（答2）：黑❶頂進去正確，白棋以後終究須在A位接上那就做不出兩個眼。

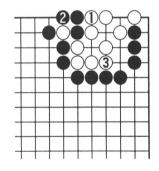

圖1-69（答1）

圖1-69（答2）

圖1-70（答1）

圖1-70（答2）

做眼和破眼的練習(九)

請看圖 1-71：輪到黑棋走，怎麼做成兩個眼？

請看圖 1-72：輪到白棋走，怎麼讓黑棋做不成兩個眼？

圖 1-71

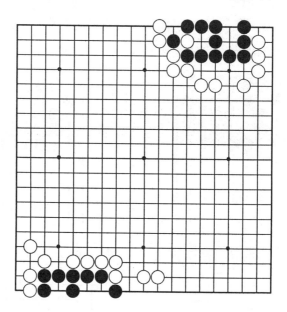

圖 1-72

做眼和破眼的練習(九)解答

圖 1-71（答1）：黑❶提白子錯，白②打吃黑△子，黑方沒有兩眼。

圖1-71（答2）：黑❶接上正確，黑棋做成了兩個眼。

圖1-72（答1）：白①打吃錯，黑❷接上做成了兩個眼。

圖1-72（答2）：白①撲進去送吃正確，黑❷提掉白①，但白③打吃，黑棋做不成兩個眼。

圖 1-71（答1）

圖 1-71（答2）

圖 1-72（答1）

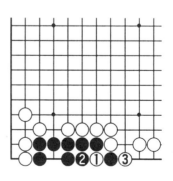

圖 1-72（答2）

做眼和破眼的練習(十)

請看圖1-73：輪到黑棋走,怎麼做成兩個眼?

請看圖1-74：輪到白棋走,怎麼做成兩個眼?

圖 1-73

圖 1-74

做眼和破眼的練習(十)解答

圖1-73(答1):黑❶從這個方向打吃錯,白②長,黑棋只有一個眼。

圖1-73(答2):黑❶從上邊打吃正確,確實保住了兩

個眼。

　　圖 1-74（答 1）：白①接上錯，黑❷點，白棋沒有兩個眼。

　　圖 1-74（答 2）：白①做眼正確。

圖 1-73（答 1）

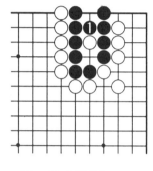

圖 1-73（答 2）

圖 1-74（答 1）

圖 1-74（答 2）

做眼和破眼的練習練習（十一）

請看圖 1–75：輪到黑棋走，怎麼讓白棋做不成兩個眼？

請看圖 1–76：輪到白棋走，怎麼讓黑棋做不成兩個眼？

圖 1–75

圖 1–76

做眼和破眼的練習（十一）解答

圖 1–75（答 1）：黑❶扳錯，白②做眼，白棋有了兩個眼。

圖 1-75（答 2）：黑❶點正確，白②下立，黑❸打吃，白棋沒有兩個眼。

圖 1-76（答 1）：白①扳是正確下法，黑❷擋，白③點，黑棋沒有兩眼。

圖 1-76（答 2）：白①扳正確，黑❷做眼，白③長進去，黑棋沒有兩眼。

圖 1-75（答 1）

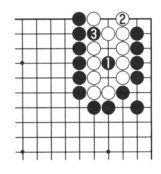

圖 1-75（答 2）

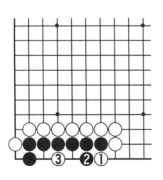

圖 1-76（答 1）

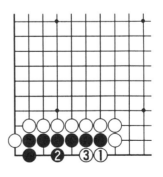

圖 1-76（答 2）

做眼和破眼的練習(十二)

請看圖 1-77：輪到黑棋走，怎麼樣做出兩個眼？

請看圖 1-78：輪到白棋走，怎麼樣破掉黑棋兩個眼？

<div align="right">圖 1-77</div>

圖 1-78

做眼和破眼的練習(十二)解答

圖 1-77（答 1）：黑❶吃掉一個白子，但白②點更重要，黑棋做不出兩個眼。

圖 1-77（答 2）：黑❶點是做眼的正確下法，做出了兩

個眼。

圖 1-78（答 1）：白①打吃錯，黑❷吃掉白子頓時成了兩個眼。

圖 1-78（答 2）：白①下立正確，黑棋只剩下了一個眼。

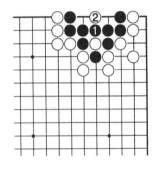

圖 1-77（答 1）

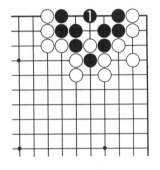

圖 1-77（答 2）

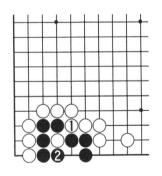

圖 1-78（答 1）

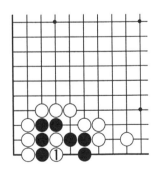

圖 1-78（答 2）

做眼和破眼的練習（十三）

請看圖 1–79：輪到黑棋走，怎麼樣做出兩個眼？

請看圖 1–80：輪到黑棋走，怎麼樣做出兩個眼？

圖 1–79

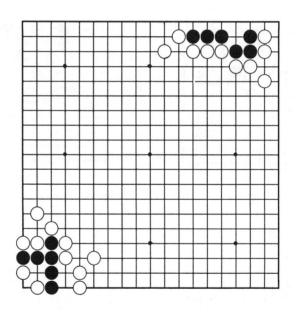

圖 1–80

做眼和破眼的練習（十三）解答

圖 1–79（答 1）：黑❶做眼正確，白②扳，黑❸擋，黑方做出兩眼。

圖 1–79（答 2）：黑❶下立錯，白②扳，黑❸擋，白④

點眼，黑方只有一個眼。

　　圖 1-80（答 1）：黑❶正確，白方如果在 A 位接上，自動被提掉，黑方再走 A 位，可成兩個眼。

　　圖 1-80（答 2）：黑方如以為是活棋了不走，白①接上，黑❷提子，白③點在白①處，黑方只有一個眼。

圖 1-79（答 1）

圖 1-79（答 2）

圖 1-80（答 1）

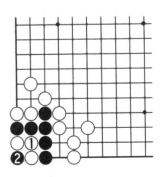

圖 1-80（答 2）

第七節　殺　氣

在描寫軍事題材的電影、電視劇裡常常可以看到敵對雙方的軍隊在拼命地爭時間搶速度。電影《紅日》突出地描寫了這一情節。華東解放軍某部團團圍住了在孟良崮固守的國民黨王牌 74 師；而國民黨的其他部隊又在外面把解放軍給全部圍了進去。這時勝負的關鍵出現了戲劇性的一幕：解放軍如果在外圍的蔣軍發起總攻擊之前把 74 師給殲滅了的話，那外面的包圍就再也沒有什麼意義了。因為 74 師的被消滅等於讓解放軍做成了兩個眼，圍了也白圍。如果 74 師沒有被消滅，而外面的蔣軍拼命對解放軍攻擊的話，解放軍就會非常危險。是搶先一步殲滅 74 師、還是讓 74 師終於固守成功等來解圍的國民黨軍，就成了一場殲滅和反殲滅中的比速度的問題。

圍棋裡也常常出現互相包圍的情況，互相包圍的目的就是一方殺死另外的一方。而圍棋中的對殺也常常有比速度的情況，用圍棋術語說就是「殺氣」。圍棋子是不能移動的，所以圍棋裡的比速度就是比誰的氣長，前面我們已經講過，氣是棋子是死是活的重要參照系，殺氣時氣多的一方肯定勝過氣少的一方。雙方的氣有時看不清楚到底是誰的多誰的少，就要抓緊緊氣也就是殺氣，誰快一氣誰就勝利。

殺氣的練習 (一)

請看圖 1-81：黑方的三個子圍住了白棋三個子，白棋三子也圍住了黑棋三個子，那麼是誰戰勝誰呢？這是圍棋中

圖 1-81

圖 1-82

常見的殺氣的問題。須注意的是三個黑子和三個白子各有多少氣，讀者心中要有數。現在輪到黑方走，結果如何？

請看圖 1-82：黑棋和白棋互相包圍，黑方有三口氣，白子有四口氣，輪到黑棋走，結果如何？

殺氣的練習（一）解答

圖 1-81（答1）：雙方棋子氣一樣多的時候，都要緊著氣走，黑❶正確，白②也抓緊時機緊黑子的氣，但到黑❺以後，黑方快一氣將白三子吃掉了。

圖 1-81（答2）：黑❶沒有緊白棋的氣錯，白②緊氣，以下雙方都趕緊緊氣，由於黑❶失去戰機，到白⑥，白方快

圖 1-81（答 1）

圖 1-81（答 2）

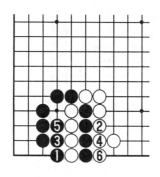

圖 1-82（答 1）

圖 1-82（答 2）

一氣將黑三子吃掉了。

　　圖 1-82（答 1）：黑❶緊氣，以下為雙方正確的下法，由於開始時黑方只有三口氣，而白方有四口氣，即使黑棋先動手，最後也是白棋吃了黑棋。

　　圖 1-82（答 2）：黑❶緊氣時，白②錯誤，雙方的氣一樣多了，由於白②的錯誤，黑❸抓到了機會，到黑❼黑棋吃掉了白棋。

殺氣的練習（二）

請看圖 1-83：黑方三子圍住了白方二子；白方二子也圍住了黑方三子，現在輪到黑棋走，黑方該怎麼走？

請看圖 1-84：白方三子被包圍，現在輪到白棋走，白方該怎麼下？

圖 1-83

圖 1-84

殺氣的練習（二）解答

圖 1-83（答 1）：黑❶錯，錯在比白棋多一氣的情況下沒有必要馬上去緊氣。這時的黑❶應該走到更緊要的地方。

圖 1-83（答 2）：黑❶先去佔另外的地方正確，白②緊氣，黑❸再打吃不晚。同樣可以把白棋二子吃掉。

圖 1-84（答 1）：白①擋，雖然下一步可於 A 位打吃黑▲子，但黑❷抓住機會緊白方棋的氣，反而將白棋吃掉了。

圖 1-84（答 2）：白①緊黑子的氣正確，黑❷雖也打吃了白棋，白③提掉了二黑子。

圖 1-83（答 1）

圖 1-83（答 2）

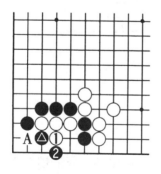

圖 1-84（答 1）

圖 1-84（答 2）

殺氣的練習(三)

請看圖 1-85：白①扳準備要吃三個黑子，黑棋該怎麼走？

請看圖 1-86：黑❶打吃白子，白棋怎麼和黑棋殺氣？

圖 1-85

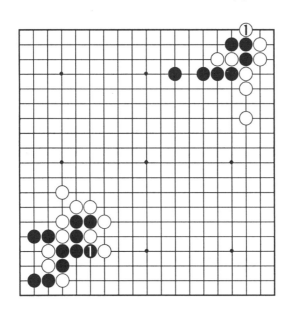

圖 1-86

殺氣的練習(三)解答

圖 1-85（答 1）：黑❶去打吃白一子錯，白②反打，黑❸提子，白④再打吃，黑棋反而被吃。

圖 1-85（答 2）：黑❶打吃白棋二子正確，白②長，黑❸再打吃，以下到黑❼，白棋被殺。

圖 1-86（答 1）：白①接上錯誤，黑❷打吃白子，黑棋殺氣勝。

圖 1-86（答 2）：白①打吃黑子正確，黑❷提子，白③再打，黑❹＝△（就是黑❹放在了被提掉的白△子處）白⑤將黑棋都吃掉。

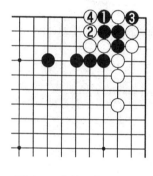

圖 1-85（答 1）

圖 1-85（答 2）

圖 1-86（答 1）

圖 1-86（答 2）　　

殺氣的練習(四)

請看圖 1-87：白①斷打黑棋三子，實戰中是錯誤之著，但黑棋該怎麼應？

請看圖 1-88：輪到白棋走，怎麼樣殺氣才能戰勝黑棋？

圖 1-87

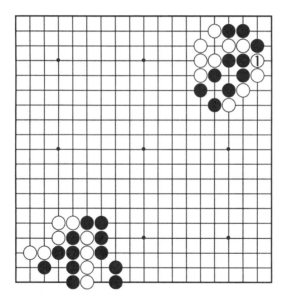

圖 1-88

殺氣的練習(四)解答

圖 1-87（答1）：黑❶接上錯，白②可以將六個黑子都吃掉。

圖1-87（答2）：黑❶提掉兩個白子，白②雖在白△子處可以將黑❶提掉，但由於白囗子處已沒有子，黑棋全部連結到了一起，黑殺氣勝。

圖1-88（答1）：白①不去緊氣而走如圖中的拐錯，黑❷打吃，白③打吃時，黑❹將四個白子提掉，白棋殺氣失敗。

圖1-88（答2）：白①打吃正確，黑❷接，白③再打吃，黑❹提子，白⑤還接著打吃，黑❻緊氣打吃，白⑦走白①當初的位置，將黑子都提掉。

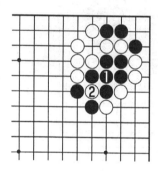

圖1-87（答1）

圖1-87（答2）　　②＝△

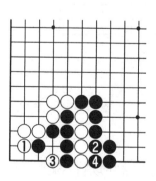

圖1-88（答1）

圖1-88（答2）　　⑦＝①

殺氣的練習（五）

請看圖 1-89：黑棋和白棋呈互相包圍的態勢，輪到黑棋走，該怎麼殺氣？

請看圖 1-90：黑棋和白棋互相包圍，輪到白棋走，該怎麼殺氣？

圖 1-89

圖 1-90

殺氣的練習（五）答

圖 1-89（答 1）：黑❶先打吃一個白子錯，白❷接上以後，黑方如果走 A，則白棋可於 B 位提掉黑棋。白方如果走

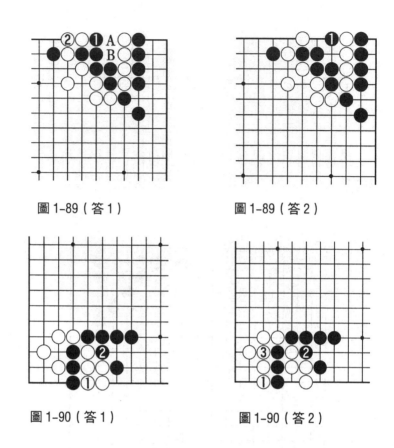

圖1-89（答1）　　　　　　圖1-89（答2）

圖1-90（答1）　　　　　　圖1-90（答2）

Ａ，黑方走Ｂ可以提掉白棋，這種情況叫「雙活」。關於雙活，以後再進一步講解。

　　圖1-89（答2）：黑❶直接打吃四個白子正確，黑方殺氣勝。

　　圖1-90（答1）：白①從右邊緊黑子的氣錯，黑❷打吃，白棋殺氣失敗。

　　圖1-90（答2）：白①從外面緊黑子的氣正確，黑❷緊氣，白③打吃，白方殺氣勝。

殺氣的練習(六)

看圖 1-91：黑方、白方互相激烈對攻，輪到黑棋走，該怎麼殺氣？

請看圖 1-92：輪到白棋走，白棋怎麼緊氣才能吃掉兩個黑▲子，從而救活四個白子？

圖 1-91

圖 1-92

殺氣的練習(六)答

圖 1-91（答1）：黑❶去緊三個白子的氣錯，白❷打吃，黑三子將被吃。

圖1-91（答2）：黑❶緊氣打吃兩個白子正確，白②打吃黑棋，黑❸提掉兩個白子，黑棋殺氣勝。

圖1-92（答1）：白①打吃一個黑子錯，黑❷緊氣打吃四個白子，白棋殺氣失敗。

圖1-92（答2）：白①的位置叫「撲吃」，黑❷只有提掉白①，白③再打吃四個黑子，黑四子跑不掉，白棋殺氣勝。

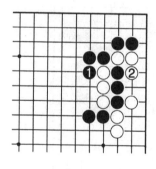

圖1-91（答1）

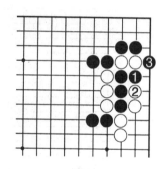

圖1-91（答2）

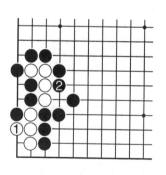

圖1-92（答1）

圖1-92（答2）

殺氣的練習(七)

看圖 1-93：黑、白雙方互相包圍，輪到白棋走，怎麼殺氣？

請看圖 1-94：輪到黑棋走，怎麼下才能在殺氣中獲勝？

圖 1-93

圖 1-94

殺氣的練習(七)答

圖 1-93（答 1）：白①如圖中的緊氣下法錯，黑❷打吃，白方殺氣失敗。

　　圖1-93（答2）：白①打吃三個黑子正確，黑❷接上，白③再打吃黑棋，黑❹打吃白子，白⑤則把黑子搶先一步全都提掉了。

　　圖1-94（答1）：黑❶打吃四個白子如圖中的下法錯，白②接上，黑棋只有兩口氣，而白棋有四口氣，黑方殺氣失敗。

　　圖1-94（答2：）黑❶如圖中的下法正確，白②提子，黑❸可再打吃，白④接上，黑❺再打，黑方殺氣正確。

圖1-93（答1）

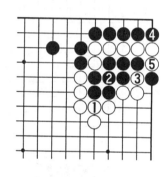

圖1-93（答2）

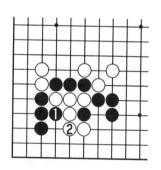

圖1-94（答1）

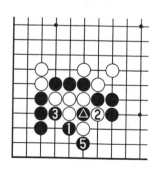

圖1-94（答2）　④＝

殺氣的練習(八)

看圖 1-95：兩個黑⬤子被打吃，黑方可以接上進行殺氣嗎？

請看圖 1-96：輪到白棋走，白方怎麼樣進行殺氣，救出五個白⬤子？

<div align="center">圖 1-95</div>

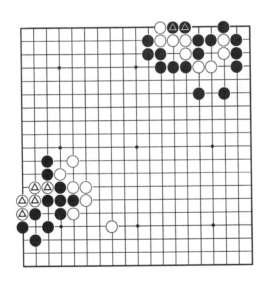

圖 1-96

殺氣的練習(八)解答

圖 1-95（答 1）：黑❶接回兩黑子錯，白②打吃，黑❸接的話，白④可將黑子都提掉。

圖1-95（答2）：黑❶打吃兩白子正確，白②提兩黑子無所謂，黑❸提掉兩個白子，被圍的白棋仍將被殲滅。

圖1-96（答1）：白①打吃正確，黑❷接，白③再打吃，黑❹接，白⑤再打吃，黑棋全部被吃。

圖1-96（答2）：白①打吃時，黑❷也打吃，白③提掉黑子。

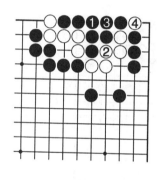

圖1-95（答1）

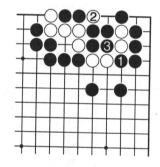

圖1-95（答2）

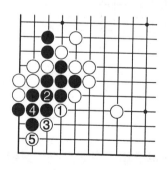

圖1-96（答1）

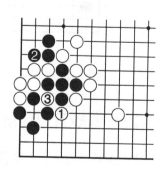

圖1-96（答2）

殺氣的練習(九)

看圖 1-97：輪到黑棋走，黑方怎麼下才能通過殺氣救出被圍的黑子？

請看圖 1-98：黑、白雙方都有一個眼，白方眼大，黑方眼小，輪到白棋走，結果如何？

<div align="right">圖 1-97</div>

圖 1-98

殺氣的練習(九)解答

圖 1-97（答 1）：黑❶打雙吃錯，白❷接上反打吃黑子，黑方子全部被吃。

圖1-97（答2）：黑❶斷並且打吃正確，白②接的話，黑❸把白子提掉，救出了全部被圍的棋子。

圖1-98（答1）：白①馬上緊氣正確，黑❷也走進白方眼裡緊氣，以後到白⑦提掉三個黑子，白方又延出了三口氣。結果請接著看下圖。

圖1-98（答2）：黑❽接著緊氣，此時白⑨已經可以打吃黑子，黑❿仍舊頑強抵抗，但白⑪終於快一氣將黑子提掉。

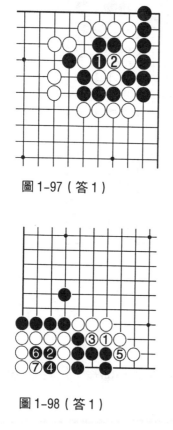

圖1-97（答1）

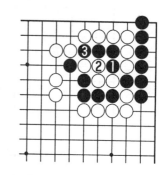

圖1-97（答2）

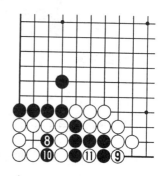

圖1-98（答1）

圖1-98（答2）

殺氣的練習（十）

請看圖 1-99：輪到黑棋走，黑方怎樣吃掉被圍的白子？

請看圖 1-100：輪到白方走，怎樣緊氣吃掉黑子？

圖 1-99

圖 1-100

殺氣的練習（十）解答

圖 1-99（答 1）：黑❶緊氣無異於自殺，白②將黑子全部提掉。

圖 1-99（答 2）：黑❶從外面緊氣正確，白②也緊氣，

黑❸將白子提掉。

　　圖1-100（答1）：白①打吃緊氣錯，黑❷提子，白③再打吃，黑❹也打吃白棋，白⑤再提黑子，黑棋也可於黑❹子處再打吃白子，這種情況叫「打劫」，關於「打劫」的進一步講解，將在第八節中展開。

　　圖1-100（答2）：白①打吃正確，黑❷接上，白③再打吃，白棋殺氣成功。

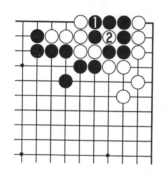

圖1-99（答1）

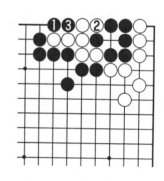

圖1-99（答2）

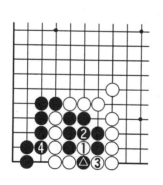

圖1-100（答1）　　⑤＝①

圖1-100（答2）

第八節　打　劫

　　「打劫」是圍棋的一個專用術語。是初學圍棋的一個難點。說它難不是有多難理解，而是打劫和其他我們所知道和了解的知識沒有什麼相關性。所以，需要我們建立一個全新的概念。至於打劫本身並沒有多複雜。

　　請看圖1-101：角上的黑方▲子被白方包圍了，黑棋只有一個眼，按以前我們所學習的知識：一個眼的棋在一般情況下是死棋。但是，具體到如圖的情況下，是否就一點活棋的辦法就沒有了呢？還不是，黑棋可以利用打劫的辦法把白子吃掉，那樣的話，黑棋就能成為活棋。

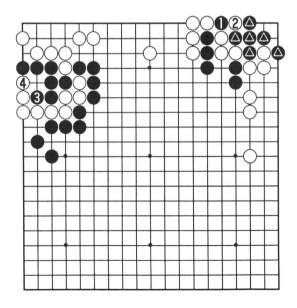

圖1-101

具體下法：黑❶故意撲進白棋的虎口裡，白②提子，那麼黑❸可否再放進當初黑❶的位置把白②一子吃掉呢？反過來說，假使黑❸可以的話，那白④也可以再把黑子吃掉嗎？如果真的如此的話，那麼圍棋遇到了上述的情況就永遠下不完了，就那麼互相提來提去的了。

我們的古人很聰明地想出了一個解決的辦法，黑❸不可以馬上去吃掉白②，要到另外的地方去走一步，這樣的一步，術語叫「尋劫」。

請看圖 1-101 的左邊，有一處正在殺氣的棋，黑❸到這裡走一步，白④為了不被吃掉，也要在這裡應一步，然後，黑❺再回過頭來把白②吃掉。白⑥不可以馬上把黑❺吃回來，也要去尋劫，如此的一個循環的過程就是打劫的過程。簡化程序就是「提子……尋劫……再提子」。明白了上述，就知道了什麼是打劫。

打劫的練習 (一)

請看圖 1-102：白①打吃三個黑子，黑方怎麼應？

請看圖 1-103：圖中有一個白子處於要被吃的情況，白棋該怎麼應？

打劫的練習 (一) 解答

圖 1-102（答 1）：黑❶打吃錯誤，白②馬上就可以把黑子都吃掉。

圖 1-102（答 2）：黑❶提子正確，形成打劫，讓白方尋找劫材，白②不能馬上走白△子處，黑方有了得救的機

圖 1-102

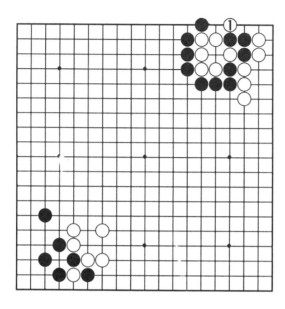

圖 1-103

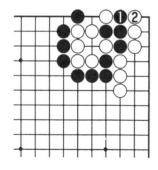

圖 1-102（答 1）

圖 1-102（答 2）

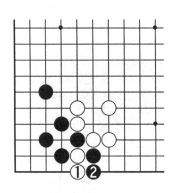

圖1-103（答1）

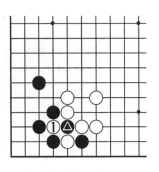

圖1-103（答2）

會。

　　圖1-103（答1）：白①下立錯誤，黑❷繼續打吃白子，白棋仍未活。

　　圖1-103（答2）：白①提子正確，黑方不可馬上走黑❷子處提子，須尋劫材，白棋有了活棋的機會。

打劫的練習（二）

　　請看圖1-104：白①打吃黑子，黑方該怎麼應？

　　請看圖1-105：黑❶撲進了白方的虎口裡，準備殺死白棋，白方該怎麼應？

打劫的練習（二）解答

　　圖1-104（答1）：黑❶在這邊提劫是錯誤的，白②可以把四個黑子提掉。

　　圖1-104（答2）：黑❶如圖在右邊提劫正確，白②打吃，黑❸可將白子提掉。

圖 1-104

圖 1-105

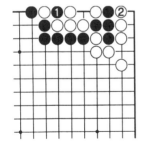

圖 1-104（答 1）

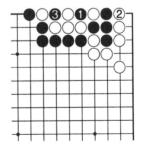

圖 1-104（答 2）

圖1-105（答1）　　　　　　圖1-105（答2）

　　圖1-105（答1）：白①提劫是唯一的選擇，否則將被殺死。

　　圖1-105（答2）：接上圖，黑❸不可馬上再提劫，走了黑❸圍地，白④限制黑棋的發展，黑❺再提劫，如此是一個打劫的正確過程。

打劫的練習(三)

　　請看圖1-106：黑棋的三個子很危險，輪到黑棋走，黑方有什麼好辦法？

　　請看圖1-107：黑❶打吃白⊿子，白方該怎麼應？

打劫的練習(三)解答

　　圖1-106（答1）：黑❶打吃白子正確，白②反打，黑❸打吃角上白子錯，白④將黑棋吃掉。

　　圖1-106（答2）：黑❶打吃，白②反打是頑強的抵抗，黑❸提劫正確。

圖 106

圖 107

圖 1-106（答 1）

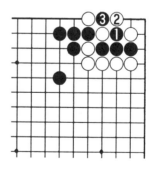

圖 1-106（答 2）

圖 1-107（答 1）　　　　　圖 1-107（答 2）

圖 1-107（答 1）：白①接上錯誤，黑❷再打吃角上白△子，黑方獲利。

圖 1-107（答 2）：白①反打，黑❷提劫，白方如果別處有劫材，則有了和黑方爭奪角上利益的機會。

打劫的練習（四）

請看圖 1-108：白①打吃黑子，黑棋該怎麼應？

請看圖 1-109：輪到黑棋走，黑方有沒有辦法吃掉四個白子？

打劫的練習（四）解答

圖 1-108（答 1）：黑❶接上錯誤，白②長進去，黑棋由於沒有能做出兩個眼而成為死棋。

圖 1-108（答 2）：黑❶要想做出兩個眼必須反打白子，白②雖提劫，但黑方也有了尋劫再提劫的機會。

圖 108

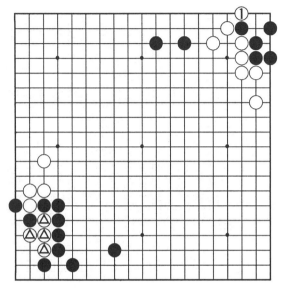

圖 109

圖 1-108（答 1）　　　　圖 1-108（答 2）

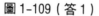

圖 1-109（答 1）　　　　　圖 1-109（答 2）

　　圖 1-109（答 1）：黑❶接上毫無作為，白②打吃，黑方走法失敗。

　　圖 1-109（答 2）：黑❶打吃白子，白②團延氣，黑❸接著打，白④提劫，黑方可利用打劫來吃掉四個白子。

打劫的練習（五）

　　請看圖 1-110：三個黑子陷於困境，但是如能想出破釜沉舟的拼命手段，黑方也有獲勝的機會，黑方該怎麼下？

　　請看圖 1-111：輪到黑方下，黑方如何利用打劫的手段把被圍的黑棋做出兩個眼來？

打劫的練習（五）解答

　　圖 1-110（答 1）：黑❶下立錯，白②緊氣，黑❸也緊氣的話，白④將黑子吃掉。

　　圖 1-110（答 2）：黑❶撲進去正確，白②只得提子，黑❸反打，白④再打，黑❺走黑❶的位置提劫，黑棋可利用

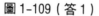

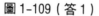

圖 1-110

107

第一章　圍棋基本知識

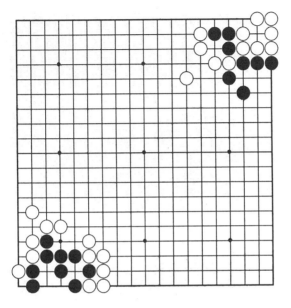

圖 1-111

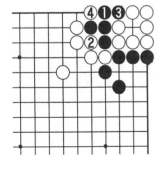

圖 1-110（答1）

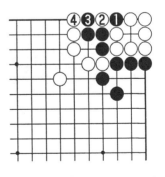

圖 1-110（答2） 　❺=❶

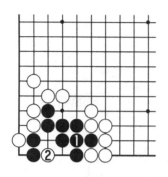

圖 1-111（答 1）

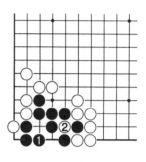

圖 1-111（答 2）

打劫的機會殺角上白棋。

圖 1-111（答 1）：黑❶接上錯，白②點眼，黑棋由於做不出兩個眼而被殺死。

圖 1-111（答 2）：黑❶做眼正確，白②雖可以提劫，但黑棋總算有了尋劫後再提劫做活的機會。白棋無劫可打的時候，黑棋則在白②處接上，黑棋就徹底成活棋了。

打劫的練習(六)

請看圖 1-112：角上的黑棋似乎應該絕望了，但是如果使用打劫的手段就有希望起死回生，黑棋該怎麼下？

請看圖 1-113：黑棋有辦法殺死角上的白棋嗎？該怎麼下？

打劫的練習(六)解答

圖 1-112（答 1）：黑❶下立準備下一步切斷白三個△子錯，白②接上，黑棋失敗。

圖 112

圖 113

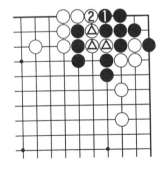

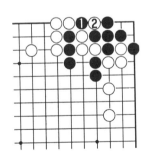

圖 1-112（答 1）　　　　圖 1-112（答 2）

　　圖 1-112（答 2）：黑❶撲正確，白②只有提劫，黑方
有了利用打劫救活自已的機會。

圖1-113（答1）

圖1-113（答2）

圖 1-113（答 1）：黑❶企圖渡過的下法錯，白②下立切斷黑棋，黑方失敗。

圖 1-113（答 2）：黑❶撲正確，白②提劫，黑方有了尋劫再提劫殺死白棋的機會。

打劫的練習(七)

請看圖 1-114：輪到黑棋走，黑方怎麼下可殺死六個白子？

請看圖 1-115：輪到白棋走，怎麼下就可以殺死黑棋？

打劫的練習(七)解答

圖 1-114（答 1）：黑❶接上錯，白②打吃，黑方無計可施，下法失敗。

圖 1-114（答 2）：黑❶扳下法正確，白②只有提劫，黑方有了利用打劫殺死白子的機會。

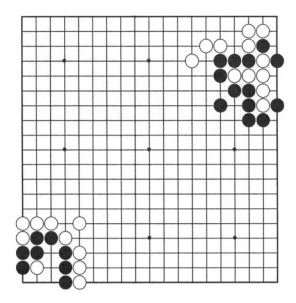

圖 1-114

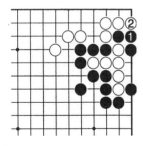

圖 1-115

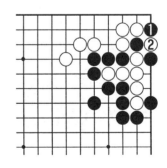

圖 1-114（答 1）

圖 1-114（答 2）

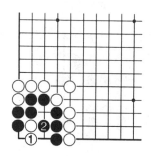 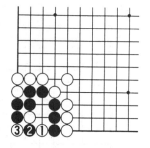

圖1-115（答1）　　　　　　圖1-115（答2）

圖1-115（答1）：白①下立錯，黑❷頂，白棋在 A、B 兩處都不能緊氣，雙方走成了雙活，白方失敗。

圖1-115（答2）：白①尖正確，黑❷只有撲進來，白③提劫，可利用打劫殺死黑棋。

打劫的練習(八)

請看圖1-116：輪到黑棋走，怎麼下才能殺死角上的白棋？

請看圖1-117：輪到黑棋下，如何利用打劫來救活角上的黑棋？

打劫的練習(八)解答

圖1-116（答1）：黑❶長在右邊錯，白②打吃，黑❸反打時，白④提子，黑方失敗。

圖1-116（答2）：黑❶長在左邊正確，白②只有打吃黑子，黑❸反打，白④提劫黑方贏得了利用打劫殺死白棋的機會。

圖 1-116

113

第一章　圍棋基本知識

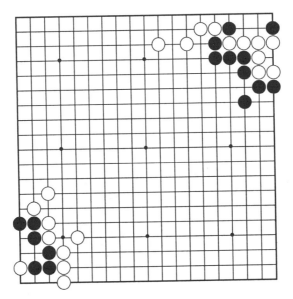

圖 1-117

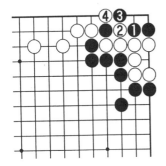

圖 1-116（答 1）

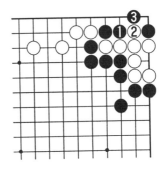

圖 1-116（答 2）

圖 1-117（答 1）：黑❶下立切斷白棋的聯絡錯，白②長，黑棋做不出兩個眼。

圖 1-117（答 2）：黑❶做眼兼打吃白子正確，白②渡過，黑❸提劫，贏得了利用打劫活棋的機會。

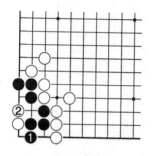

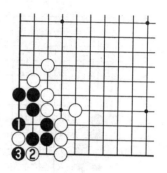

圖 1-117（答 1） 圖 1-117（答 2）

第二章　圍棋的「空」

　　圍棋裡「圍」字的含義，在前面已經涉及，我們主要強調的是圍對手的子，而且圍住了以後還要爭取把它吃掉。在隨後的各小節中所講到的「氣」、「怎樣吃子」等都是圍繞著圍子這一基本含義進行講述的。

　　圍棋裡「圍」字的另外的一個重要意義則是我們必須掌握的，那就是———「圍空」。

　　所謂「空」就是由交叉點組成的棋盤上的地域。我們在下圍棋的時候最重要的和最主要的目的就是圍盡可能多的「空」。

　　圍棋具體如何分出勝負，還要留在後面講。這裡只強調一點：圍棋最終勝負的確定，不是看誰圍吃的對方子的多少，而是比誰圍空的多少。

　　一個交叉點是一個圍棋空的計量單位。現在世界上比較通行的做法是沿用日本關於空的圍棋術語，一個交叉點就是1目（吃掉的子的交叉點是2目）。由於有了很準確的計量單位，就可以很準確地把勝負計算出來。

　　從宏觀的角度看，圍棋中的圍子是手段，是為盡可能多圍空服務的。

　　如果不用吃子就能把空圍得超過了對方，那當然是很理想的事情。但是，圍棋是搏弈，對手不可能老老實實等著你把空圍得比他的大，也不可能對你圍攻他的棋子無動於衷，他本能地要反擊，衝突就必不可免。於是圍繞著圍空雙方就

展開了勾心鬥角的爭奪，這就是圍棋了。

至於如何圍空，我們可以用蓋房子來比喻，蓋房子要先有個構思，打算蓋什麼樣的，這構思的初步落實就是下圍棋的時候，一般情況下，先佔角、再佔邊、再佔中間。相當於搭起了房子的框架。再下一步就是有牆有門窗把框架給圍起來，房子裡的空間就是我們所圍的空了。

當然，圍棋裡會有對手破壞你的蓋房子計劃，也會來拆你的牆砸爛你的門窗等，這就需要你去用計謀去反擊他。同時，你的房子蓋的不如對手大的時候，你也要去破壞對手的蓋房計劃。在怎麼破壞？怎麼保護上的爭奪，用圍棋術語說就是：「中盤作戰」。

圍棋裡圍繞著圍空還有許多具體的技戰術，像大場的爭奪，如何處理角、邊、中腹的關係，如何圍自己的空和破對方的空，如何利用外勢，如何認識外勢和實地的辯證關係等等，都會在後面的講解中一一告訴給讀者。

第一節　圍空的效率

中國有兩句表明效率的話，「事倍功半」和「事半功倍」。前一句的意思是說：用了雙倍的努力而功績卻只有一半。後一句是說：只用了一半的努力，功績卻是成倍的。這兩句話古已有之，可見古人很早就發現任何事物都有效率高低的規律。而追求高效率是成就事業的一個重要努力方向。圍棋中的圍空也有個效率高低的問題。

請看圖 2-1：請大家分別數一數各用了多少個子又圍了多少目的空？

圖 2-1

圖 2-1（答）

注：✕為黑棋所圍的空，△是白棋所圍的空。

圖 2-1 的答案：

A：黑棋用了 8 個棋子圍到了 12 目空。

B：白棋在邊上同樣用了 8 個子只圍到了 4 目空。

C：黑棋用了 8 個子，圍到了 10 目空。

D：黑棋在中腹用了 8 個子卻只圍到了 1 目空。

E：黑棋在角上用 7 個子圍到了 9 目空。

F：白棋在邊上想圍 9 目空卻要用 11 個子。

G：黑棋用了 13 個子在中腹只圍到了 8 目空。

圍空的效率練習 (一)

請看圖 2-2：都是五個子，哪一方圍空的效率高？

圖 2-2

圍空的效率練習(一)解答

圖 2-2（答）：右上角黑方圍空效率高，×基本上可以看作是黑棋所圍的空，約為 18 目棋。

左下角白方圍空效率低，△基本上可以看作是白棋所圍的空，約為 6 目棋。

圖 2-2（答）

圍空的效率練習(二)

請看圖 2-3：黑棋、白棋各用四個子圍空，哪一方圍得空少？

圖 2-3

圍空的效率練習（二）解答

圖 2-3（答）：同樣是四個子，黑方效率較高，所圍的×為 24 目棋。白方效率低，白為 15 目棋。棋形的不同，所處的位置不同，都對圍空的效率有影響，請讀者認真區分比較。

圍空的效率練習（三）

請看圖 2-4：左上角是一個常見的定石下法，但白①只邁出了一小步（圍棋術語把白①的下法叫拆一），右下角白①走了拆三，哪一種下法看上去更合理？效率更高？

圖 2-3（答）

圖 2-4

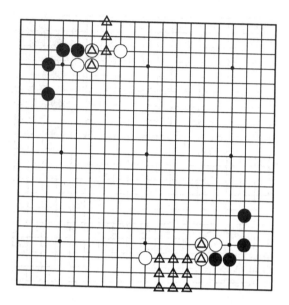

圖 2-4（答）

圍空的效率練習 (三) 解答

圖 2-4（答）：左上角的白棋由於只走了拆一，過於狹窄，只能看作圍到了約 3 目棋（外勢的作用還有，暫忽略不計）。

右下角的白棋由於走的是拆三，圍到的實空約為 9 目棋。

兩個白△子立到了一起，叫立二，按一般規律，凡立二都應拆三則比較合理。效率也較高。

圍空的效率練習 (四)

請看圖 2-5：如圖，黑棋在上方構築了陣地，白棋在下

圖 2-5

方構築了陣地，輪到黑棋走，有 A、B、C、D 四個選點，黑方走哪一點最符合效率規律？

圍空的效率練習（四）解答

圖 2-5（答）：黑❶下在 D 點上比較符合效率規律，這樣黑棋的勢力範圍擴張到了黑、白雙方的中間地帶。

圍空的效率練習（五）

請看圖 2-6：如圖的情況，輪到黑棋走，有 A、B、C 三個選點，走哪效率最高？

圖 2-5（答）

圖 2-6

圖 2-6（答）

圍空的效率練習（五）解答

圖 2-6（答）：黑❶如果選在了 B 點上則效率較低，黑
方在右上角的兵力已經較多，所以應盡量擴大自己的勢力範
圍，是效率較高的下法。

第二節　金角、銀邊、草肚皮

在上一節中，已透過圖 2-1 的範例，指出了在用子的數
量一樣多的情況下，在角上圍得空最多，其次是邊上，最少
是在中腹。從古至今流傳下來的一個通俗說法就是「金角、
銀邊、草肚皮」。就是由於圍空的效率不同而作了形象的劃

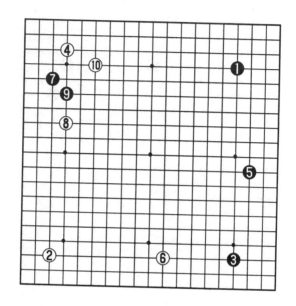

圖 2-7

分。一般的情況下，棋手們在對弈中也是先佔角、再佔邊、再向中腹發展。

　　請看圖 2-7：這是中國的九段棋手陳祖德和日本九段棋手岩田達明的對局。陳祖德在這一局中走出了自己創新的「中國流」下法而聞名世界。圖中黑❶佔了右上角，白②佔了左下角，黑❸佔了右下角，白④佔了左上角，黑❺佔了右邊，白⑥佔了下邊。黑❼去和白棋搶佔左上角，白⑧攻擊黑❼，黑❾外逃，白⑩邊守角邊攻擊兩個黑子。總的來說雙方遵循了「先角、再邊、再中腹」的下棋規律。

金角、銀邊、草肚皮的圍空練習 (一)

　　圖 2-8：雙方把角和邊基本上已經分割完了，現在輪到

圖 2-8

黑棋走，有 A、B、C 三個選點，黑方走哪個點最好？

金角、銀邊、草肚皮的圍空練習 (一) 解答

圖 2-8（答）：黑❶進入白方角裡和白棋搶奪角上的地盤是目前最好的選點。

A 點和 C 點都佔不上實地，不是當前趕緊要走的地方。

金角、銀邊、草肚皮的圍空練習 (二)

圖 2-9：輪到黑棋走，有 A、B、C 三個選點，黑方走哪最好？

圖 2-8（答）

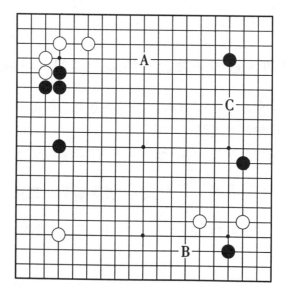

圖 2-9

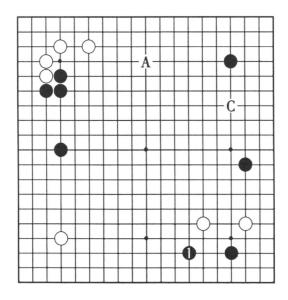

圖 2-9（答）

金角、銀邊、草肚皮的圍空練習（二）解答

圖 2-9（答）：黑❶拆二守角是當前最好的選點，如此守住了右下角黑方的地盤。A 點佔據上邊，C 點佔據右邊雖然也都圍到了空，但目前情況下不如黑❶圍得大。

金角、銀邊、草肚皮的圍空練習（三）

圖 2-10：輪到黑方走，有 A、B、C 三個選點，黑方走哪最好？

金角、銀邊、草肚皮的圍空練習（三）解答

解答圖 2-10（答）：黑❶長進角裡，牢固地把右上角

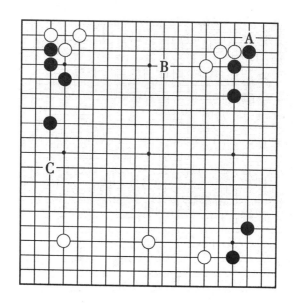

圖 2-10

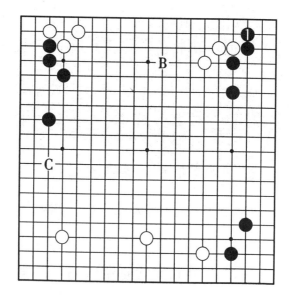

圖 2-10（答）

的空守住，是當前最大的棋。黑方如果走了 B 點和 C 點，那麼白方將毫不猶豫走黑❶處，黑方損失很大。

金角、銀邊、草肚皮的圍空練習(四)

圖 2-11：輪到黑棋走，有 A、B、C 三個選點，黑方走哪最好？

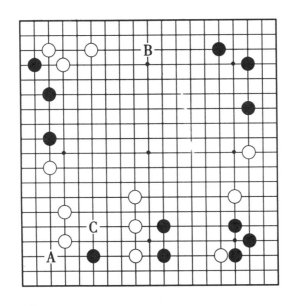

圖 2-11

金角、銀邊、草肚皮的圍空練習(四)解答

圖 2-11（答）：黑❶進角搶佔了白棋的地盤是當前局勢下最大的一步棋。B 點雖也佔了空但不如黑❶大。C 點由於黑棋需要費力去做兩個眼，所以根本不能考慮。

圖 2-11（答）

金角、銀邊、草肚皮的圍空練習（五）

圖 2-12：輪到黑棋走，有 A、B、C 三個選點，黑方走哪最好？

金角、銀邊、草肚皮的圍空練習（五）解答

圖 2-12（答）：黑❶不但可以守住角部的實空，同時對那三個白子進行了攻擊，由於這步棋具有雙重作用，所以是當前局勢下最好的一步棋。

A 點可以圍到不少的空，但對白棋三子沒有攻擊作用。C 點則過於冒進，不可考慮。

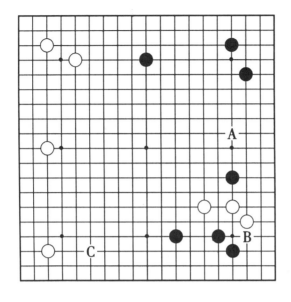

圖 2-11

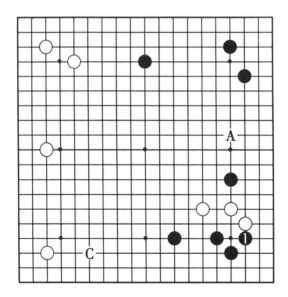

圖 2-12（答）

金角、銀邊、草肚皮的圍空練習（六）

圖 2-13：輪到黑棋走，現在有 A、B、C 三個選點，黑方應該選哪個點？

金角、銀邊、草肚皮的圍空練習（六）解答

圖 2-13（答）：黑❶在守住左邊上空的同時，也把一個白子圍了進去，如讓這個白子逃出來會對黑棋有威脅。

第二個好選點是 C 點，守住了右下角的空。

B 點並不大，還有比它更好的選點。

金角、銀邊、草肚皮的圍空練習（七）

圖 2-14：輪到黑方走，有 A、B、C 三個選點，黑棋走

圖 2-13

圖 2-13（答）

圖 2-14

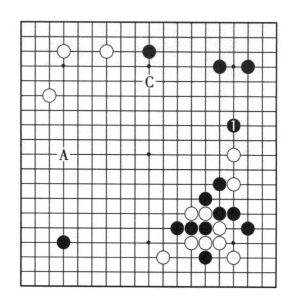

圖 2-14（答）

哪一點最好？

金角、銀邊、草肚皮的圍空練習（七）解答

圖 2-14（答）：黑❶是最好的選點，在圍右邊上空的同時對兩個白子展開了夾擊。

第二個好點是 A 點，在擴大黑方勢力範圍的同時又限制了白方的勢力擴張。

C 點不足取，此時不是當務之急。

金角、銀邊、草肚皮的圍空練習（八）

圖 2-15：輪到黑方走，有 A、B、C 三個選點，黑棋走哪一點最好？

圖 2-15

金角、銀邊、草肚皮的圍空練習（八）解答

圖 2-15（答）：黑❶是此時很緊要的一步棋，佔地的同時還對白△子有攻擊作用。如讓白棋走上黑❶處，反而可對黑△子進行攻擊。

其次的好點是 B 點，再次是 C 點。

金角、銀邊、草肚皮的圍空練習（九）

圖 2-16：輪到黑方走，有 A、B、C 三個選點，黑棋走哪一個點最好？

圖 2-15（答）

圖 2-16

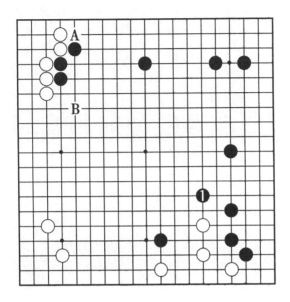

圖 2-16（答）

金角、銀邊、草肚皮的圍空練習（九）解答

圖 2-16（答）：往中腹發展如放在一開始，通常被認為有草肚皮之嫌，但當邊、角都被瓜分完以後，搶佔中腹的要點就變得很重要了。黑❶擴大了黑方往中腹的發展，同時抑制了白棋往中腹的發展。

A、B 兩點在往中腹發展上顯然比不上黑❶。

金角、銀邊、草肚皮的圍空練習（十）

圖 2-17：輪到黑方走，有 A、B、C 三個選點，黑棋走哪一點最好？

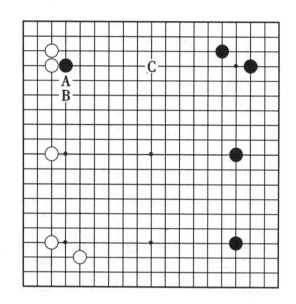

圖 2-17

金角、銀邊、草肚皮的圍空練習（十）解答

圖 2-17（答）：黑❶長，在擴大了黑方的全局勢力範圍的同時又壓制著左上角兩個白子向外的發展，所以很重要。

B 點也可以，但不如黑❶位更堅實。

C 點則給了左上角白棋反擊的機會。

金角、銀邊、草肚皮的圍空練習（十一）

圖 2-18：輪到黑方走，有 A、B、C 三個選點，黑方走哪一點最好？

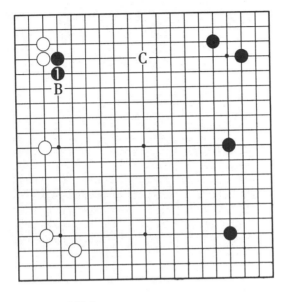

圖 2-17（答）

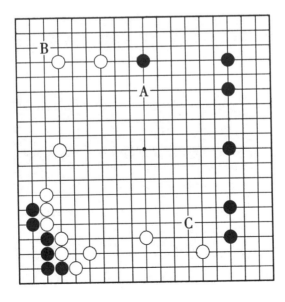

圖 2-18

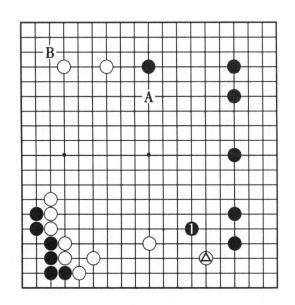

圖2-18（答）

金角、銀邊、草肚皮的圍空練習（十一）解答

圖2-18（答）：黑❶在向中腹擴張的同時又對白棋下邊上的空進行了威脅，白子也處於被分割的威脅中，所以黑❶是先手的主動出擊，是很重要的一點。

B點也很大，但比不上黑❶。

A點此時不著急走。

金角、銀邊、草肚皮的圍空練習（十二）

圖2-19：輪到黑方走，有A、B、C三個選點，黑棋走哪一點最好？

圖 2-19

金角、銀邊、草肚皮的圍空練習（十二）解答

　　圖 2-19（答）：黑❶走上以後，右下一帶白棋圍空只能從第三線計算起，而讓白方走上黑❶位，白方的空就會膨脹得十分厲害。當此之時，中腹不但不是草肚皮而是比 C、A 都大許多的棋。

　　圍棋的辯證法就是如此，隨著棋局的變化的不同，金、銀、草會互相轉化的。處在動態之中。

圖2-19（答）

第三節　圍空和破空

　　上一節我們介紹了布局階段的圍空辦法，分別把圍角上的空、邊上的空、中腹的空作了簡單的說明。確切地說這只是圍空的第一步，先確定圍空的框架，把架子搭起來，再一點點的進行修補和鞏固。可能會有不少的讀者提出各式各樣的疑問，那麼大的口敞開著，對方要進來破壞搗亂怎麼辦？

　　這一節裡我將逐步解答讀者的各種疑問。

　　我們由前面對圍棋知識的學習，已大體知道，決定一盤圍棋最終是輸是贏的關鍵是看誰圍得空多。所以一般的情況下都把圍空放在首位，千方百計爭取圍盡可能多的空。圍棋

的魅力在於鬥智，你想多圍，對方也想多圍，那就不是簡單的有個主觀願望就可以實現的，要講究許多的技巧和方式方法。你圍空的辦法比對方高明，你對如何圍空考慮得更深遠，那成功的可能性就大一些。我們在「圍空和破空的練習」裡將給大家介紹些初步的技巧。

　　許多情況下，採取破空的計劃也是十分重要的贏棋策略，減少對方的空和增加自己的空，從圍空的本質上來說是一樣的，對方的空減少就意味著自己的空增多。至於什麼時候以圍空為主，什麼時候以破空為主，那需要靈活地對待和準確地判斷。

　　請看圖 2-20：黑方和白方的棋互相包圍，如果黑棋把白棋吃掉了，那麼黑方的空會極大地增加。反之也如此，白

圖 2-20

方把黑方的棋吃掉了，白方的空會增加許多。這就是一個很典型的圍空和破空同時並存在的情況。

輪到白棋下，該怎麼應對？（不作解答，請讀者自行研究）

圍空和破空的練習 (一)

請看圖 2-21：白①沖，黑方該怎麼應？首先判斷出白①的意圖，黑方如果應對不當的話，有何後果？

圖 2-22：白①沖，黑方該怎麼應？

圖 2-21

圖 2-22

圖 2-21（答）

圖 2-22（答）

圍空和破空的練習（一）解答

圖 2-21（答）：黑❶是此時圍空的唯一正確下法，如若不走黑❶處擋住白棋的話，上方黑空將受到很大的破壞。

圖 2-22（答）：黑❶是此時情況下，黑方要想保住左下一帶的空唯一正確的下法，如此，可以圍住大體 20 目的空。

圍空和破空的練習（二）

圖 2-23：白①斷，想破壞右上角黑方的空，那麼，黑要怎麼下才能把空保住？

圖 2-23

圖 2-24

　　圖 2-24：左下角黑方的空受到了被破壞的威脅了嗎？
黑方該怎麼應？

圍空和破空的練習(二)解答

　　圖 2-23（答 1）：黑❶從這裡打吃錯，白②長也打吃黑
子，到白⑫，黑棋被吃掉，白方得到了不少的空，而黑棋損
失了許多空。

　　圖 2-23（答 2）：黑❶拐打正確，白②扳，黑❸擋，黑
方圍到了不少空。

　　圖 2-24（答 1）：黑❶往外沖錯，白方在中腹沒有空，
沖沒有意義，白②乘機沖進黑方圍空範圍，到白④左下角的

圖 2-23（答 1）

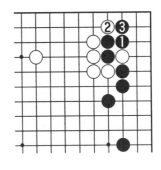

圖 2-23（答 2）

圖 2-24（答 1）

圖 2-24（答 2）

黑空被破光了。

　　圖 2-24（答 2）：黑❶擋正確，確保黑方圍住了 19 目空。

圍空和破空的練習（三）

　　請看圖 2-25：輪到白棋走，應該擋住哪一處的黑棋，從而更多地圍住白棋的空？前面已講過，吃住對方的一個子是 2 目棋。圍一個交叉點是 1 目棋。

圖2-25

圖2-26

請看圖 2-26：輪到白棋走，如何最大限度地圍住白棋的空？

圍空和破空的練習(三)解答

圖 2-25（答 1）：白①在邊上擋是錯的，只圍到了 3 目棋。

圖 2-25（答 2）：白①正確，共圍住了 6 目棋，角上的×不計入。

圖 2-26（答 1）：白①打吃一子錯，黑❷將三個黑子接了回去，白棋撿了芝麻丟了西瓜。

圖 2-26（答 2）：白①將所有黑棋切斷是正確下法，左

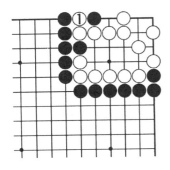

圖 2-25（答 1）

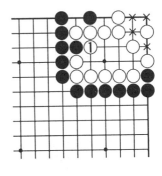

圖 2-25（答 2）

圖 2-26（答 1）

圖 2-26（答 2）

下角全部成了白棋的空。

圍空和破空的練習（四）

請看圖 2-27：輪到黑棋走，如何圍右上一帶的空？

請看圖 2-28：輪到黑棋走，如何圍左下一帶的空？

圍空和破空的練習（四）解答

圖 2-27（答）：黑❶切斷兩個白子是正確下法，不僅把兩子吃住是目，而且把右上的空都圍了起來。

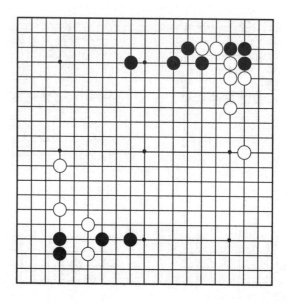

圖 2-27

圖 2-28

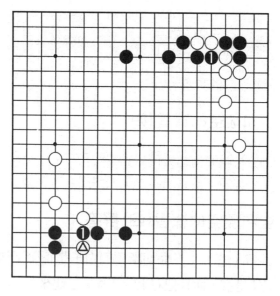

圖 2-27（答）

圖 2-28（答）

圖 2-28（答）：黑❶沖斷白棋的聯絡，所圍到的空不僅僅是一個白△子的目，而是所有左下的目。

圍空和破空的練習（五）

請看圖 2-29：白①接上，黑方該怎樣圍自己的空？

請看圖 2-30：白①沖，黑方如何保住自己的空？有的時候退一小步，是為了向勝利邁進一大步。

圖 2-29

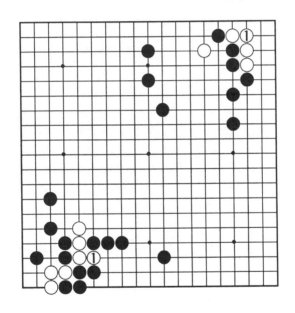

圖 2-30

圍空和破空的練習（五）解答

圖 2-29（答 1）：黑❶扳企圖全部吃掉白棋未免過於貪心。白②斷掉一個黑子後不但將白棋活了，而且將上邊的黑

空幾乎全部破掉。

圖2-29（答2）：黑❶接上以後，迫使白棋②、④不得不去求活，但黑在上方圍到了很大的空，是正確的判斷和正確的下法。

圖2-30（答1）：黑❶擋過於草率，白②斷打，黑方的空損失巨大。

圖2-30（答2）：黑❶再退一小步，白②仍沖，黑❸再擋，白④斷，黑❺打吃，黑方保住了空，向勝利邁進了一大步。

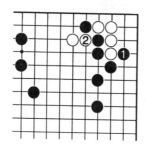

圖2-29（答1）

圖2-29（答2）

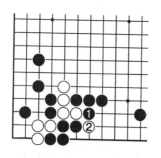

圖2-30（答1）

圖2-30（答2）

圍空和破空的練習(六)

請看圖 2-31：白①長，意圖很明顯，準備破黑棋角上的空，黑方該怎麼應？

請看圖 2-32：白①小尖，黑棋如不應的話，白棋可以跳到 A 位，那樣的話黑方左下角的空所剩無幾，黑方該怎麼應？

圖 2-31

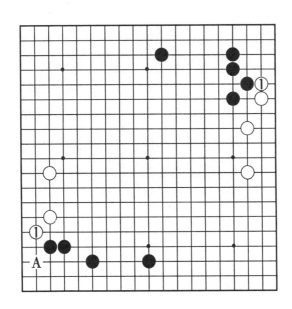

圖 2-32

圍空和破空的練習(六)解答

圖 2-31（答）：黑❶擋是很簡單而有效的應對，保住了黑方在右上角的空，是很實用的圍空手段。

　　圖 2-32（答）：黑❶擋，有效防止了白棋可以跳進角部的手段，確實地圍住了左下角的黑空。

圖 2-31（答）

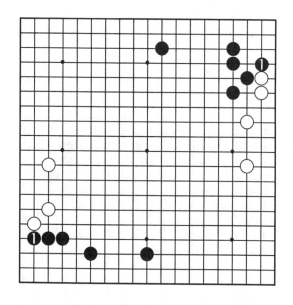

圖 2-32（答）

圍空和破空的練習（七）

　　請看圖 2-33：白①長出來，向黑方發出了挑戰，黑方走對了當然可以保住角上的空不受損失，走錯了損失則很大，黑方該怎麼應？

　　請看圖 2-34：輪到白棋走，走錯了的話，白方將有七個子被吃，而黑方有兩個子被救活，那一出一入則達到 20目，白方該怎麼應？

圖 2-33

圖 2-34

圍空和破空的練習（七）解答

圖 2-33（答 1）：黑❶顧慮白△子的存在擋在了左邊，白②拐頭，黑❸扳時白④已打吃，黑方下法失敗，角上的空反而變成了白方的空。

圖 2-33（答 2）：黑❶擋正確，白②拐，黑❸扳，白④斷時，黑❺打吃，黑方角上的空牢牢守住了。

圖 2-34（答 1）：白①長過於簡單行事，黑❷擋下同時打吃，白棋被吃。

圖 2-34（答 2）：白①跳一步是好棋，黑❷沖下，白③將黑棋提掉，白方成功將角上的空保住。

圖 2-33（答 1）

圖 2-33（答 2）

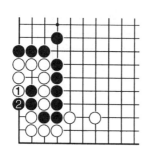

圖 2-34（答 1）

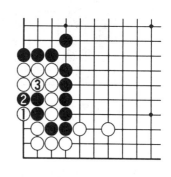

圖 2-34（答 2）

圍空和破空的練習（八）

請看圖 2-35：這道練習有一定難度，黑方走得對的話，仍可在右上一帶圍出不少的空，否則將損失不少的空，黑棋該怎麼走？

請看圖 2-36：黑方走對的話將圍到不少的空，走錯了自然是空手而歸，黑棋該怎麼應？

圖 2-35

圖 2-36

圍空和破空的練習(八)解答

圖 2-35（答 1）：黑❶過於強硬，白②沖，黑❸擋，白
④打吃，黑❺須接，白⑥再打，黑棋的圍空企圖受挫。

圖 2-35（答 2）：黑❶小飛看上去柔軟，但很有效，白
方②、④、⑥屢想辦法破黑空，均被黑棋的❸、❺、❼巧妙
應對，黑方保住了空。

圖 2-36（答 1）：黑❶扳，白②反扳時，黑❸接上錯
誤，白④也接回去後，黑空被破壞了不少。

圖 2-36（答 2）：白②扳時，黑❸可以斷打，白④接，
黑❺再打，黑方成功將空保住了。

圖 2-35（答 1）　　　　　　圖 2-35（答 2）

圖 2-36（答 1）　　　　　　圖 2-36（答 2）

圍空和破空的練習(九)

　　請看圖 2-37：白方有五個子被黑棋包圍了，如果白棋將這五個子救出來的話，黑方在右上角不但圍不到空，反而讓白方圍到了不少的空，現在輪到白棋走，該怎麼下？

　　請看圖 2-38：輪到白棋走，看看黑方所圍的空有何缺陷，能否佔些便宜？

圖 2-37

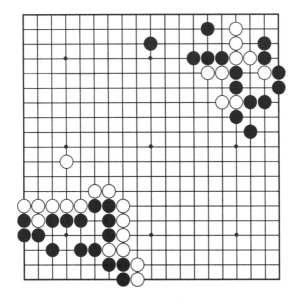

圖 2-38

圍空和破空的練習（九）解答

圖 2-37（答）：白①斷是正確的下法，兩個黑子被吃，被圍的白子全部跑掉，同時還把角上的黑空都破掉了，這種將死子救活是常用的破空手段。

圖 2-38（答）：白①斷打三個黑子，白方不但增加了空，同時還消減了黑方的空。

圖2-37（答）

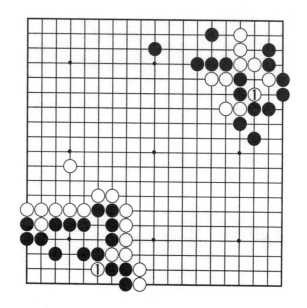

圖2-38（答）

圍空和破空的練習(十)

請看圖2-39：黑❶，挖，企圖把白棋子與子之間的聯絡切斷，輪到白棋走，能把白子接回來，破掉黑上方的空嗎？怎麼走？

請看圖2-40：輪到黑棋走，怎麼下把白棋下邊的空破掉？

圍空和破空的練習(十)解答

圖2-39（答1）：白①打錯了地方，黑❷接上，白③接時，黑❹斷，白方連接的下法失敗，黑棋的空得以保全。

圖 2-39

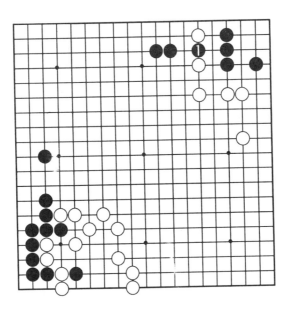

圖 2-40

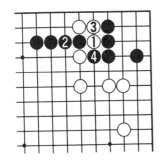

圖 2-39（答 1）

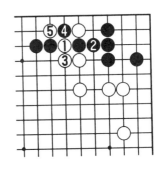

圖 2-39（答 2）

　　圖 2-39（答 2）：白①在左邊打吃正確，黑❷接上，白③也接上，黑❹斷時，白⑤打吃，白方成功地將上邊的黑空

圖2-40（答1）

圖2-40（答2）

破掉了。

　　圖2-40（答1）：黑❶斷，白②捨小救大，黑❸將兩白子吃掉，白卻將空成功保住了大部分。黑方下法失敗。

　　圖2-40（答2）：黑❶長正確，白②如果接，黑❸斷，白④緊氣，黑❺打吃，黑方收穫遠大於上圖。

圍空和破空的練習（十一）

　　請看圖2-41：白方的三個子如果被黑棋吃掉的話，那麼黑方將在右上一帶圍到了可觀的空，但是現在輪到白棋走，白方應對正確的話，可將白子救活，怎麼下？

　　請看圖2-42：輪到黑棋走，有沒有辦法將處於危險境地的三個黑▲子救活，從而減少了白棋的空，怎麼下？

圍空和破空的練習（十一）解答

　　圖2-41（答1）：白棋只有將黑子吃掉才有可能救出被圍的白子，白①是正確下法，黑❷時，白③錯誤，黑❹接上，白方失敗。

圖 2-41

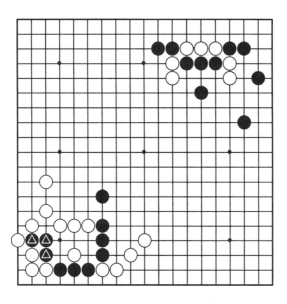

圖 2-42

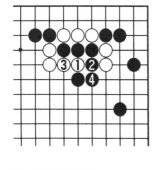

圖 2-41（答 1）

圖 2-41（答 2）　　⑦＝①

　　圖 2-41（答 2）：白①挖，嚴厲的手段，黑❷時，白③
打吃，黑❹時，白⑤再打吃，黑❻長時，白⑦走白①處將黑

圖2-42（答1）

圖2-42（答2）

子吃掉，白方成功破了黑空。

圖2-42（答1）：黑❶接，錯，白②斷，黑方不但沒救回三個子，反而多送了三個子。

圖2-42（答2）：黑❶控是妙手，白②只好打吃，黑❸再接，白④時黑❺借機將所有的子接回來，黑方成功。

圍空和破空的練習(十二)

請看圖2-43：黑方在上邊圍到了空，但由於結構上有漏洞，給了白方機會，輪到白棋走，怎麼下將黑空破掉？

請看圖2-44：白方如能將五個黑▲子吃掉，是相當不少的空，現在輪到黑棋走，黑方有辦法將五個▲子救回來嗎？怎麼走？

圍空和破空的練習(十二)解答

圖2-43（答1）：白①斷是突擊黑棋漏洞的好手，黑❷如果接在角部，白③打吃兩黑子，成功將黑空破掉了。

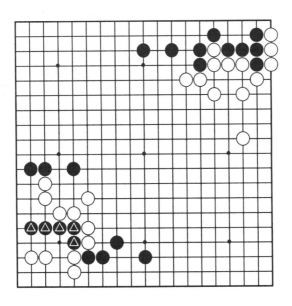

圖 2-43

圖 2-44

圖 2-43（答 1）

圖 2-43（圖 2）

　　圖 2-43（答 2）：白①斷時，黑❷打吃，白③反打，黑
❹只好提子，白⑤將黑棋吃掉，白方仍舊很成功。

圖2-44（答1）　　　　　　圖2-44（圖2）

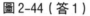

圖2-44（答1）：黑❶拐錯，白②擋，黑❸扳，白④打吃，白⑥接上，黑方下法失敗。

圖2-44（答2）：黑❶小尖是此種情況下連接的妙手，白②尖，黑❸渡過，黑方成功破了白棋的空。

圍空和破空的練習（十三）

請看圖2-45：如果右上角的四個黑子被白棋吃掉了的話，那麼白棋將在角上圍到不少的空，輪到黑棋走，怎麼下才能救出四個黑子？

請看圖2-46：左下角黑棋和白棋互相包圍了，誰能把誰吃死是問題的關鍵，輪到黑棋走，該怎麼下？

圍空和破空的練習（十三）解答

圖2-45（答1）：黑❶夾是妙手，白②下立，黑❸斷打，五個黑子順利連回，白棋圍空受挫。

圖2-45（答2）：黑❶夾時，白②打吃，但黑❸可以下立，到黑❺，黑棋成功。

圖 2-45

圖 2-46

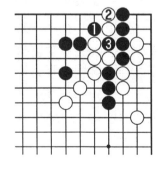

圖 2-45（答 1）

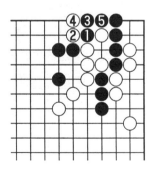

圖 2-45（答 2）

　　圖 2-46（答 1）：黑❶接上錯，白②打吃黑子，白棋獲
得勝利，黑方失敗。

圖 2-46（答 1）　　　　圖 2-46（答 2）　　④ = △

圖 2-46（答 2）：黑❶反打是好棋，白②提子，黑❸再追著打吃，白④接上，黑❺再打，白子全部被吃，黑方圍空成功。

圍空和破空的練習（十四）

請看圖 2-47：黑方在上邊圍起了一大片空，可惜的是圍得不夠結實，如果白方找到了破空下法，那麼黑空將遭受滅頂之災，白方該怎麼下？

請看圖 2-48：左下方的黑棋連接上有缺陷，黑方走對了可以安全將棋子連回來，否則將成為白棋的空，黑棋該怎麼下？

圍空和破空的練習（十四）解答

圖 2-47（答 1）：白①夾是破黑方空的好手，黑❷接上是減少損失的明智下法，白③渡過，黑方的空減了不少，白方成功。

圖 2-47（答 2）：白①夾時，黑❷下立，白③斷嚴厲，

圖 2-47

171

第二章　圍棋「空」

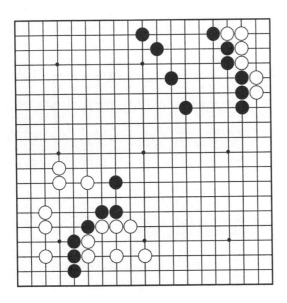

圖 2-48

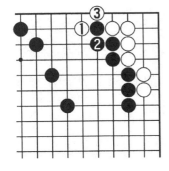

圖 2-47（答 1）

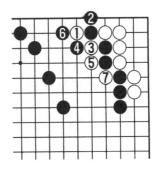

圖 2-47（答 2）

黑❹打，白⑤長，以下黑棋為難，到白⑦提掉兩黑子，黑方
損失巨大。

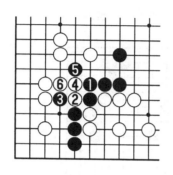

圖2-48（答1）

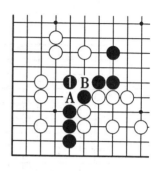

圖2-48（答2）

　　圖2-48（答1）：黑❶接上錯，白②斷，黑❸打吃，但到白接上，黑方四子被切斷，白方成空，黑方失敗。

　　圖2-48（答2）：黑❶一子把兩處斷點都補上了，A、B兩處是虎口，白子不敢進去，黑方成功。

圍空和破空的練習（十五）

　　請看圖2-49：輪到黑棋走，黑方走對了可以把右上角的空圍起來，走錯了則成了白棋的空，黑方該怎麼下？

　　請看圖2-50：白方四個子被斷下了，但此時輪到白方走，白方的機會在哪？白方如何將四個子救出來？

圍空和破空的練習（十五）解答

　　圖2-49（答1）：黑❶從左邊擋是錯誤的，白②拐，黑方再無計可施，黑方下法失敗。

　　圖2-49（答2）：黑❶沖下去正確，白②只好拐吃黑子，黑❸擋，右上角全部成為黑棋的空。

　　圖2-50（答1）：白①提子錯誤，黑❷接上，白方四子

圖 2-49

173

第二章　圍棋「空」

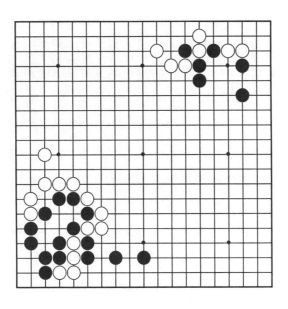

圖 2-50

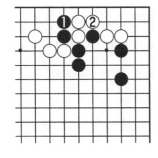

圖 2-49（答 1）

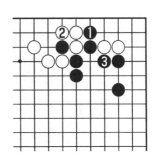

圖 2-49（答 2）

被斷，邊上成了黑空。

　　圖 2-50（答 2）：白①打吃正確，黑❷如果接，白再

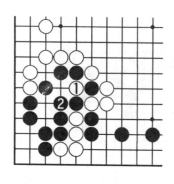

圖2-50（答1）

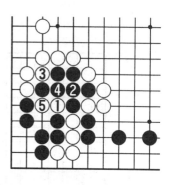

圖2-50（答2）

打，黑❹如再接，白⑤可將黑子提掉，白四子獲救，黑空被破。

第四節　圍棋的勝負

　　圍棋的勝負需要計算，而計算方法目前世界上大體可分為：中國方法、日本方法、韓國方法及臺灣應氏方法。由於其中的許多知識過於專業，上述關於執黑棋先走要給後走的白棋一方進行適當貼目的規定也不一致，對於初學者來說稍嫌複雜，就不多說了。

　　我們介紹一下圍棋勝負的中國計算方法。圍棋盤上共有361個交叉點，兩人平分，應該是每人各佔一半也就是180個半。那麼，如果分別都是180個半就是和棋。多於180個半的就是贏的，少於就是輸的，由於圍棋可以精確計算，所以贏多少輸多少都可以計算，並記錄下來。

　　由於有了180個半的基本數據，所以計算勝負的時候不需要把兩邊的棋都數一遍，而是只統計一方所圍的交叉點的

數量即可知道勝負的結果了。

圍棋計算勝負的過程

請看圖 2-51：這是一盤已經下完的棋，選自中國九段曹大元和日本九段依田紀基的實戰對局。

由於圍棋中有死子，而死子有的當場被提掉了，有的還沒有被提掉，那就在數棋（就是計算勝負）的時候先把雙方的死子從棋盤上拿掉。

數棋的第一步：仔細觀察一下哪些是應該被拿掉的死子？

圖 2-51

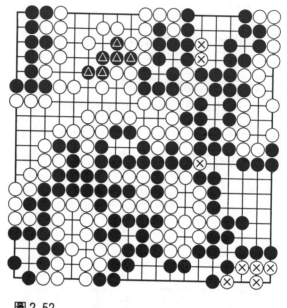

圖 2-52

數棋第一步解答：

圖 2-52：凡標識出黑△子的是黑棋的死子。

凡標識出白⊗子的是白棋死子。

凡死子都要在數棋時先從棋盤上由裁判無條件的拿掉。

拿掉了死子的棋盤情況

圖 2-53：所有的死子都拿掉以後，棋盤上呈現的是黑白界線分明的一塊塊的白空和黑空。

按中國的圍棋規則規定：棋盤上不允許出現雙方邊界上的空白點。大家仔細觀察一下就可以發現，凡屬於公共的地方全部都被黑子或白子填滿了。

圖 2-53

數棋的第二步：

這盤棋數的是白棋，黑棋部分不做任何移動。在白棋所圍的空中，先弄成規則的形狀，並作整數排列。如 A：是 5×6＝30 個交叉點；B、C、D、E、F 都是 2×5＝10 個交叉點，總計是 30+10×5＝80 個交叉點。

等裁判和雙方棋手確認此數以後，把棋盤上所有的白子按 10 個一組，再統計棋子所佔的交叉點是多少個。經過統計為 95 個交叉點。合計為 175 個。180 個半－175 個＝5.5 個。此局黑勝 5.5 子。

注：◎子是爲了數棋方便用棋盒裡的白子作爲填充的棋子填上去的。

圖 2-54

第三章　進攻和防守

　　一般說來，許多事物都像一場戲，大體分為開始、高潮、結尾這麼三個階段。一般圍棋也基本如此，用術語的說法分為：「布局」、「中盤」、「收官」，三個主要階段。

　　而高潮的部分，也是最精彩、最複雜、最能表達一個棋手水準和風格的部分就在中盤。當然，作為一個優秀的專業棋手，他的全部棋藝是均衡的，都各有特點和出彩地方的。

　　通常，圍棋「中盤」階段比較多地把圍棋鬥智的魅力充分加以展現。之所以如此，就在於中盤階段要進行必不可免的精彩進攻和防守。不像布局階段，雙方的棋子一般情況下都保持著一定的距離，所以，對抗性不如中盤階段那麼直接和碰撞得更強烈。也不像收官階段，雙方大的爭奪已經告一段落，地盤也已經基本劃定。

　　和以上兩個階段根本不同的是，中盤階段雙方的棋子短兵相接，一步計算不到就可能陷於滅頂之災，就更需要精確的計算。各種起死回生的妙手，各種克敵制勝的手筋大都出現在這個階段。至於進攻特色比較鮮明的「雙吃」、「征吃」、「撲吃」、「枷吃」等都在中盤的時候常常使用。如何有效地防止對方上述的吃法屬於防守一方的行為了。

第一節　雙　吃

　　顧名思義，雙吃就是走了一個子以後可以同時打吃對方

圖 3-1

的兩處棋子，或至少兩個棋子。由於一次只能走一步棋，被打吃的一方難免顧此失彼，只能把一處的棋子救出來，那麼另外的那個子就要被吃掉。由此可見雙吃的確是個有力的進攻手段。

　　請看圖 3-1：這就是一個比較典型的可以雙吃的情景。黑方不適當的追殺右邊上的兩個白子，到最後白棋順利地跑掉了，黑方發現已經殺不死白棋，而想補自己的棋補不勝補，因為白方可以在 A、B、C、D、E、F、G 處都可以對黑子進行打雙吃。

雙吃的練習 (一)

　　請看圖 3-2：白棋三子被包圍，現在白棋有個打雙吃的

圖 3-2

181

第三章　進攻和防守

圖 3-3

機會，走對了就可以獲救，怎麼走？

　　請看圖 3-3：輪到黑棋走，白棋外面的封鎖有缺陷，黑棋怎麼下能突破白棋的封鎖？

雙吃的練習(一)解答

　　圖 3-2（答 1）：白①從外面打吃錯，黑❷接上，白③再打，黑❹再接上以後白棋仍是被殺。

　　圖 3-2（答 2）：白①打雙吃正確，黑❷接，白③提兩子，角上黑棋還須去求活。

　　圖 3-3（答 1）：黑❶打雙吃正確，白②擠吃，黑❸提子，白④再打吃，黑❺再提子，白棋的封鎖被徹底打破。

圖 3-2（答 1）

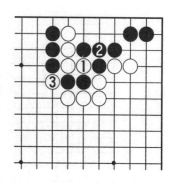

圖 3-2（答 2）

圖 3-3（答 1）

圖 3-3（答 2）

圖 3-3（答 2）：黑❶打吃，白②接上，黑❸提掉一子，角上白棋已經被殺死。

雙吃的練習（二）

請看圖 3-4：輪到黑棋走，黑方四子被包圍，黑方怎麼下才能救活被圍的子？

請看圖 3-5：輪到白棋走，白方如何破壞左下角黑方的空？

圖 3-4

183

第三章　進攻和防守

圖 3-5

雙吃的練習(二)解答

圖 3-4（答 1）：黑❶打吃錯，白②接，黑❸再打，白④還接，黑❺再打，白⑥長，黑棋無計可施，下法失敗。

圖 3-4（答 2）：黑❶打雙吃正確，白②接，黑❸提一子，角上白棋危險。

圖 3-5（答 1）：白①點錯，黑❷接上，白③斷，黑❹打吃，白方失敗。

圖 3-5（答 2）：白①打雙吃正確，黑❷接，白③尖，黑空被破。

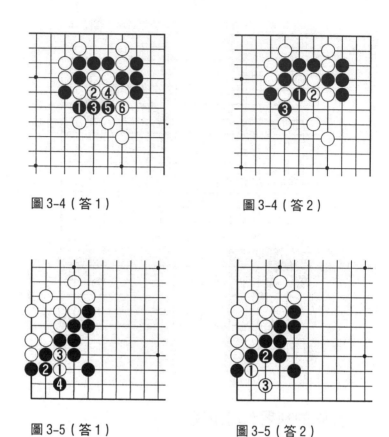

圖 3-4（答 1）　　　　　圖 3-4（答 2）

圖 3-5（答 1）　　　　　圖 3-5（答 2）

雙吃的練習（三）

　　請看圖 3-6：輪到白棋走，局勢複雜，白方怎麼下才能得利？

　　請看圖 3-7：輪到白棋走，白棋很危險，但下得好則反而獲利，該怎麼下？

圖 3-6

185

第三章　進攻和防守

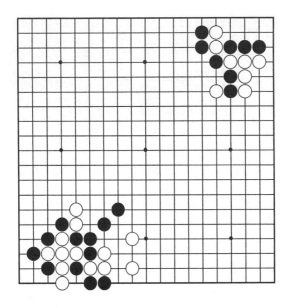

圖 3-7

雙吃的練習（三）解答

圖 3-6（答 1）：白①打雙吃是此時最好的下法，黑❷接，白③提兩子，獲利。

圖 3-6（答 2）：白①打雙吃，黑❷長，白③提一子以後，角上黑棋被殺，白方獲利更大。

圖 3-7（答 1）：白①打吃不是最好的下法，黑❷接，白③再雙打，黑❹跳出，白方獲利不是最大的。

圖 3-7（答 2）：白①打雙吃，黑方無應手，白方獲利較大。

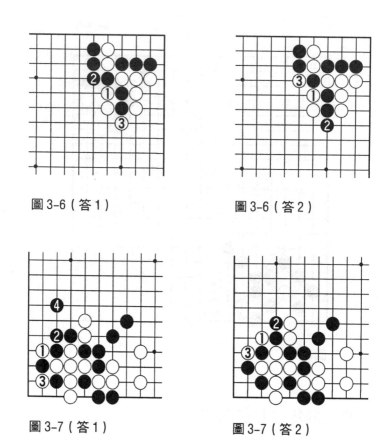

圖 3-6（答 1）

圖 3-6（答 2）

圖 3-7（答 1）

圖 3-7（答 2）

雙吃的練習（四）

請看圖 3-8：輪到白棋走，就有了轉危為安的機會，白方可打吃的地方很多，從哪下手最好？

請看圖 3-9：輪到白棋走，可打吃的地方很多，從哪下手最好？

圖 3-8

圖 3-9

雙吃的練習(四)解答

圖 3-8(答 1):白①打吃兩黑子錯,黑❷接上,白方獲利不是最大的。

圖 3-8(答 2):白①打吃正確,黑❷如果接,白③打雙吃,角上的黑▲子同樣是死棋。

圖 3-9(答 1):白①從這裡下手錯,黑❷接上,白③再打,黑❹接上,白方所得好處有限。

圖 3-9(答 2):白①打在這裡好,黑❷接,白③打雙吃,兩邊的黑棋同樣沒有活乾淨。

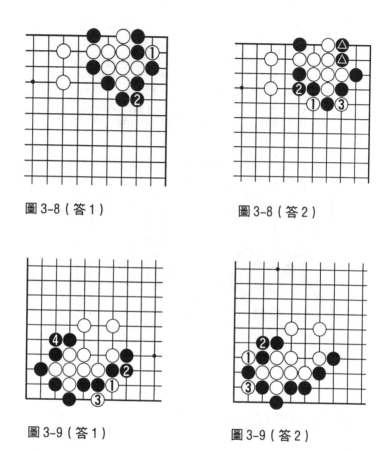

圖 3-8（答 1）

圖 3-8（答 2）

圖 3-9（答 1）

圖 3-9（答 2）

雙吃的練習（五）

請看圖 3-10：白棋可以從兩個地方打雙吃，但只有選擇正確了才能將被圍的白棋救活，應該怎麼走？

請看圖 3-11：輪到黑棋走，怎樣把角上的黑棋以最小的代價救活，怎麼下？

圖 3-10

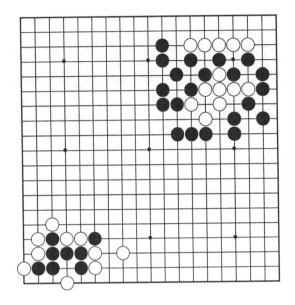

圖 3-11

雙吃的練習 (五) 解答

圖 3-10（答 1）：白①從這邊打吃錯，雖也是雙吃，但黑❷接，白③雖可以提一子，但黑❹以後可以和白棋進行打劫，白方如果劫敗，依然是死棋。

圖 3-10（答 2）：白①打雙吃正確，黑❷接，白③提一子救活了被圍的棋。

圖 3-11（答 1）：黑❶打吃，白拐打，黑❸再打時，白④提一子，黑❺長雖救活了角上的棋，但讓白④提一子沒有必要。

圖 3-10（答 1）　　　　　　圖 3-10（答 2）

圖 3-11（答 1）　　　　　　圖 3-11（答 2）

　　　圖 3-11（答 2）：黑❶斷為雙打作準備正確，白②長，黑❸長，白④也要長，黑❺以後救活了黑棋，而外面的白棋仍未安定。

第二節　征　吃

　　　在前一節裡曾經講過，圖 3-1 由於黑棋不適當的追殺，致使由於殺不死白棋的時候，而造成黑棋出現了七處被打雙吃的嚴重缺陷，這樣的局面簡直是慘不忍睹。

圖 3-12

那麼，什麼是適當的可以追殺的棋呢？

那就是「征吃」也叫「征子」，俗稱「扭羊頭」，由於被征吃的一方在被追趕的過程中要左一下、右一下地逃跑，所以有被扭來扭去的感覺。

請看圖 3-12：和圖 3-1 類似的情況，略有不同的是在下邊沒有白子，那麼黑棋的追殺就可以成功。大家耐心按下法順序從頭看到尾。

征吃的練習（一）

請看圖 3-13：白①拐頭，輪到黑棋走，黑方如何吃住白子？

請看圖 3-14：白棋看已經逃跑無望，就在白①處打雙

圖 3-13

圖 3-14

吃黑子，黑方該怎麼應？

征吃的練習(一)解答

圖 3-13（答 1）：白①拐頭，黑❷沒有征吃（扭著吃）而是從右邊打吃錯，白③長，黑❹再緊氣時，白棋由於有了兩口氣，而在白⑤雙吃，黑棋崩潰。

圖 3-13（答 2）：白①拐頭，黑❷從左邊征吃正確，到黑❽征吃到邊上，白棋被吃。

圖 3-14（答 1）：白①打雙吃，黑❷逃跑錯，白③提子，黑❹再打，白⑤再提，黑方破綻補不勝補，黑方失敗。

圖 3-14（答 2）：白①打雙吃，黑❷將白子全部提掉，

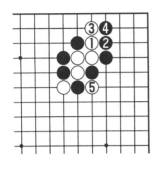

圖 3-13（答 1）

圖 3-13（答 2）

圖 3-14（答 1）

圖 3-14（答 2）

大獲全勝。

征吃的練習（二）

請看圖 3-15：白①長，前方有個白子，黑方要怎麼下才能將白棋吃掉？

請看圖 3-16：輪到黑棋走，從哪邊征吃白子才能將兩個白子吃掉？

圖 3-15

圖 3-16

征吃的練習(二)解答

圖 3-15（答 1）：黑❶沒有靈活應對，錯，此時不宜再征吃，白②、④以後和原有的白子接上，黑❺繼續努力，但白⑥打雙吃，黑棋失敗。

圖 3-15（答 2）：黑❶長著打吃正確，白②也長，黑❸繼續長同時也打吃，到黑❺，白棋全部被吃。

圖 3-16（答 1）：黑❶征吃錯了方向，到白⑧，白△子引征成功，順利將白子接應出來，黑方失敗。

圖 3-16（答 2）：黑❶避開白△子接應而征吃，由於征對了方向，到黑⓱白子全部被吃。

圖 3-15（答 1）

圖 3-15（答 2）

圖 3-16（答 1）

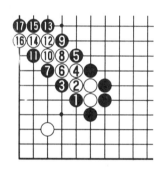

圖 3-16（答 2）

征吃的練習(三)

請看圖 3-17：白①長，由於右上角已經有了白子，黑方能征吃成功嗎？

請看圖 3-18：黑❶打吃，輪到白棋走，白棋敢逃跑嗎？結果如何？

圖 3-17

圖 3-18

征吃的練習（三）解答

圖 3-17（答1）：在右上角有白子的情況下，黑方是征吃不掉白子的，從黑❷到白⑦證明了這一點。所以在開始征吃之前一定要計算清楚能否征吃的掉嗎，否則將給對方留下許多打雙吃的機會，從而斷送全局。

圖 3-17（答2）：黑❷打吃，到黑❽雖然用盡了辦法，白⑨以後，黑方仍征不掉白棋。

圖 3-18（答1）：如圖情況下，白方的逃跑是沒有意義的，由於有黑▲子的存在，白棋到黑❾以後全部被吃。

圖 3-18（答2）：白②打吃是好棋，有了白②黑❸不得

圖 2-17（答 1）

圖 2-17（答 2）

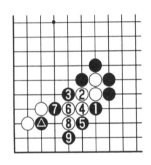

圖 2-18（答 1）

圖 2-18（答 2）

不提子，白②搶佔了角部。形成了轉換，白方利用犧牲兩個子而得到一個角。

征吃的練習（四）

請看圖 3-19：白①長，黑棋能否進行征吃？征吃得掉嗎？

請看圖 3-20：左下角的情況和右上的情況只有很小的不同之處，白①同樣是逃跑，黑棋能否進行征吃？能征吃得

圖 3-19

圖 3-20

掉嗎？

征吃的練習(四)解答

圖 3-19（答）1：黑方可以征吃掉這處的白棋，但是當白⑦長時，黑❽墨守成規則錯了，白⑨接上以後，黑方陷於被動。

圖 3-19（答 2）：黑❽糾正了前圖的錯誤下法，到黑⓬將白棋全部吃掉。由於逃征子和征吃都須事先準確計算，算不準的話，則不可妄動，算錯的一方損失巨大。

圖 3-20（答 1）：盡管多了一個白△子，但白棋的逃跑還是失敗的，黑❿打吃時白⑪已接不上，黑⓬將白棋全部

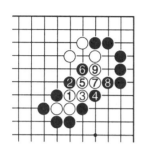

圖 3-19（答 1）

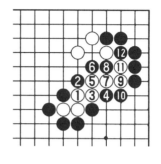

圖 3-19（答 2）

圖 3-20（答 1）

圖 3-20（答 2）

吃掉。

　　圖 3-20（答 2）：由於黑❽的打吃方向不對，至使白❾可以接上，黑❿過分，被白⑪將白棋部救出。

征吃的練習（五）

　　請看圖 3-21：白①打吃五個黑子，黑棋能接上嗎？

　　請看圖 3-22：白①打吃五個黑子，黑棋能接上嗎？

圖 3-21

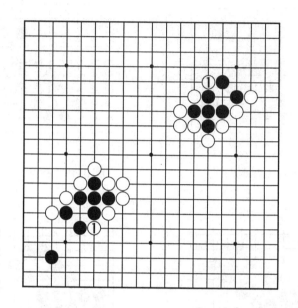

圖 3-22

征吃的練習(五)解答

　　圖 3-21（答 1）：黑❷是不能接的，如圖黑❷接上以後，白③開始征吃，到白⑬將黑棋全部吃掉，黑方失敗。

　　圖 3-21（答 2）：黑❷長而不是接，是正確下法，白③提子，黑❹守角，和白棋形成了轉換，減少了黑方的損失。

　　圖 3-22（答 1）：由於左下角先有了一子，黑❷可以接上，白⑦、⑨雖然隔開了白棋的連接，但黑❿以後，白棋破綻百出。

　　圖 3-22（答 2）：常規的征吃辦法也未能阻擋黑❷的接，到黑❽、黑棋全部獲救。

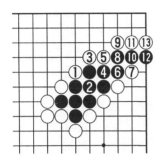

圖 3-21（答 1）

圖 3-21（答 2）

圖 3-22（答 1）

圖 3-22（答 2）

第三節　枷　吃

　　枷是古代的一種刑具，是一塊 2 尺見方的厚木板，中間掏個洞，可以把人的腦袋枷進去，讓你死不了，但是也讓你跑不了。由於枷有上述兩個特性，所以把它引伸到圍棋裡非常形象，就是讓對方的棋子一時死不了，更重要的是也讓它跑不了。

枷作為一種進攻吃子的手段，在圍棋的實戰對局裡經常可以見到，尤其是在不能使用征吃的時候，枷吃就更讓人感到它的神奇和巧妙之處了。

由於枷吃不是直接的吃子，所以在對局的時候往往對它注意不夠，突然性和隱蔽性是它的長處，所以在我們不使用枷吃的時候，切不可忽視它的存在，要有足夠的提防。

請看圖 3-23：五個白△子把上下的黑棋分斷為兩部分，由於黑棋征子不利，使用直接攻擊的方法顯然不行，那麼難道黑棋就沒有更適用的好辦法了嗎？

圖 3-23 解答：黑方無論是在 A 位征吃還是在 B 位征吃，都吃不掉那五個白子，但是，如果讓五個白子跑掉的話，兩邊的黑棋就都陷於很危險的境地。

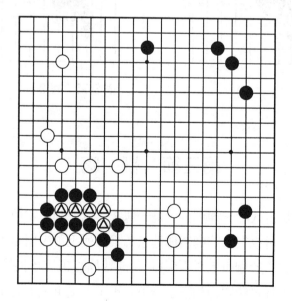

圖 3-23

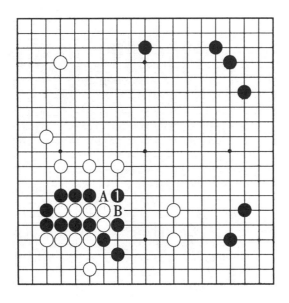

圖 3-23（答）

　　既然征吃不行，黑❶的枷吃用在這個地方正合適，白方無論是走 A 還是走 B 都沖不出去，這就是枷吃的優越所在，論緊氣比不上征吃，但可在不適用征吃的時候使用，同樣達到了吃棋子的目的。

枷吃的練習（一）

　　看圖 3-24：黑棋被一個白子斷開了，黑方的征吃怎麼都不會成功。讀者也可自行驗證，如果吃不到這個白子黑棋將陷於被動，現在輪到黑棋走，怎麼樣吃住這個白子？

　　請看圖 3-25：黑❶強行分斷白棋，白方如果不將黑❶吃住損失巨大，白方該怎麼走？

圖 3-24

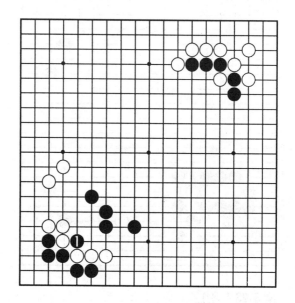

圖 3-25

枷吃的練習(一)解答

圖 3-24（答 1）：黑❶征吃，到白⑥反而已打吃黑棋，黑方的征吃失敗。黑❶如改走白②位征吃，也是征不掉，用征吃的走法在本圖情況下不靈了。

圖 3-24（答 2）：黑❶枷吃是此時的正確下法，白②沖，黑❸打吃，黑棋成功。

圖 3-25（答 1）：黑❶斷，白②直接打吃，黑❸、❺長出，白⑥如果還勉強攻擊，黑❼以後，白棋危險，以後黑方可在 A、B 兩處反擊白棋，白方損失巨大。

圖 3-25（答 2）：黑❶斷，白②枷吃是此際好手，黑❶

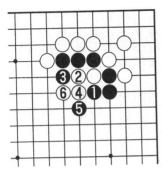

圖 3-24（答 1）

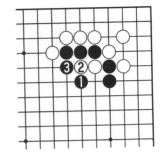

圖 3-24（答 2）

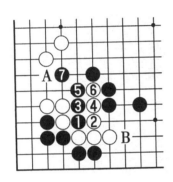

圖 3-25（答 1）

圖 3-25（答 2）

之子被吃，白方連接到了一起。

枷吃的練習（二）

請看圖 3-26：輪到黑棋走，如何吃住那個起切斷作用的白子，是問題的關鍵所在，黑方走哪？

請看圖 3-27：白棋二子把黑棋切斷，黑方有什麼好辦法將白子吃掉？

圖 3-26

圖 3-27

枷吃的練習 (二) 解答

圖 3-26（答 1）：黑❶打吃，到白⑧擋住，為這種情況下的常規經過，白⑧以後上邊的黑棋和右邊的黑棋都十分危險，由於黑棋沒有吃住白子，黑方失敗。

圖 3-26（答 2）：黑❶枷吃是此時有效手段，白②沖，黑❸打吃，黑方成功。

圖 3-27（答 1）：黑❶是枷吃的另外一種下法，白②時，黑❸是妙手，黑❼止，雖然也將白二子吃住了，但也讓白⑥提一子，不是最好的下法。

圖 3-27（答 2）：黑❶枷吃是此際正確下法，白②沖，

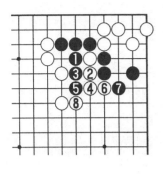

圖 3-26（答 1）

圖 3-26（答 2）

圖 3-27（答 1）

圖 3-27（答 2）

黑❸打吃，黑方成功。

枷吃的練習（三）

請看圖 3-28：白棋兩子切斷了黑棋，輪到黑棋走，怎麼下解決黑棋的困難？

請看圖 3-29：白棋五個子將黑方五子斷開，黑方如何吃住五個白子救出五個黑子？

圖 3-28

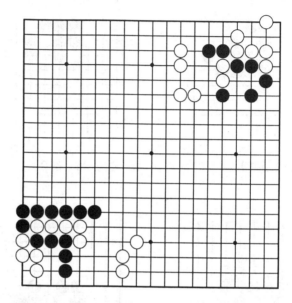

圖 3-29

枷吃的練習（三）解答

圖 3-28（答 1）：黑❶毫無謀略之心，白②彎，黑❸長，白④補棋，黑棋丟了兩個子損失當在 20 目左右。

圖 3-28（答 2）：黑❶枷是此際正確下法，白②沖，黑❸擋，白④再沖，黑❺接，白子被吃，黑二子得救。

圖 3-29（答 1）：黑❶飛是錯著，白②是逃棋關鍵，到白❻白子渡過，黑五個子被吃，損失巨大。

圖 3-29（答 2）：黑❶枷吃是好著，白②拐，到黑❺被吃，黑方下法成功。

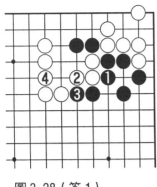

圖 3-28（答 1）

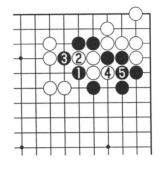

圖 3-28（答 2）

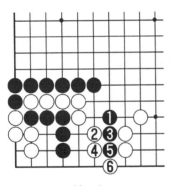

圖 3-29（答 1）

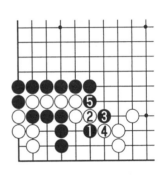

圖 3-29（答 2）

枷吃的練習（四）

請看圖 3-30：黑方三子將白棋分斷，白方最佳選擇是將三黑子吃住，輪到黑棋走，怎麼下？

請看圖 3-31：兩個白子將黑棋斷成兩塊孤棋，吃住兩個白子是此際最理想的結果，輪到黑棋走，怎麼下？

圖 3-30

圖 3-31

枷吃的練習(四)解答

圖 3-30（答 1）：白①枷吃是此際好手，黑❷長想沖出，白③扳，黑❹斷拼命，白⑤將黑棋吃住。

圖 3-30（答 2）：白①枷，黑❷從這裡長，白③、⑤依然將黑棋吃住，白方成功。

圖 3-31（答 1）：黑❶枷吃是如圖中的唯一的一手，白②打吃，黑❸頂，到黑❺將白子提掉，黑方下法成功。

圖 3-31（答 2）：黑❶時，白②接在外面，黑❸打吃，黑方同樣成功。

圖 3-30（答 1）

圖 3-30（答 2）

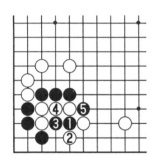

圖 3-31（答 1）

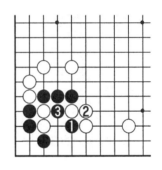

圖 3-31（答 2）

枷吃的練習（五）

請看圖 3-32：此圖的情況比前面的都複雜，輪到白棋走，只要吃住起切斷作用的三個黑子就是成功。白棋該怎麼下？

請看圖 3-33：白棋三個子將角上三個黑子斷下，黑方怎麼下才能救活三個黑子？

圖 3-32

圖 3-33

枷吃的練習(五)解答

圖 3-32（答 1）：白①枷吃是此際好手，黑❷扳，白③打吃，到黑❽，黑方雖然頑強抵抗，到白⑨將黑子全部吃掉，白方成功。

圖 3-32（答 2）：白①枷吃時，黑❷接，白③扳是和白①相配套的好手，到白⑦，黑子全部被殺，白方依然成功。

圖 3-33（答 1）：黑❶把問題看得過於簡單了，白②是常用一路爬過的手段，到白④，黑棋沒有能吃住白子，黑方失敗。

圖 3-33（答 2）：黑❶枷吃是此時唯一正確的一手，白②沖，黑❸打吃，黑棋成功。

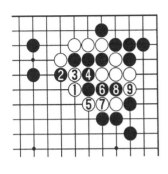

圖 3-32（答 1）

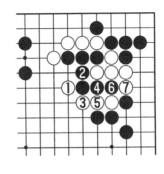

圖 3-32（答 2）

圖 3-33（答 1）

圖 3-33（答 2）

第四節　撲　吃

　　圍棋裡有個術語叫「虎」，就是三個子已經形成了三面包圍之勢，這時如果把自己的棋子放進對方的「虎」口裡，是明顯的送吃行為。一般情況下，是沒有什麼人願意這樣做的。

　　凡事都有特例，圍棋裡也有特例，那就是故意把自己的

棋子送給對方吃，放進對方的虎口裡，甚至對方明知道是顆苦果也不得不吞咽進去。

這個現象用專用名詞叫「撲吃」，不是捕捉對方棋子，而是類似孫悟空進入鐵扇公主肚子裡的一種進攻手段，然後把對方的棋子一網打盡。

撲吃的最大特點就是在於把對方的氣忽然之間給弄的少了一口或幾口，是一種緊氣的方法，而氣是圍棋對殺時的生命線，那是萬萬不可忽視的。

請看圖 3-34：左下角，黑方兩個 ▲ 子此時非常重要，它把三處的白棋都分斷了，所以，輪到白棋走時，如果能將這兩個黑子吃掉的話，那就太好了。前面講的三種吃子方法都不適用，白棋該怎麼走？（請讀者自行思考）

圖 3-34

圖 3-35

215

第三章　進攻和防守

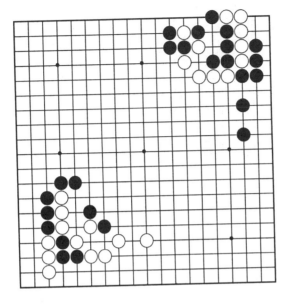

圖 3-36

撲吃的練習（一）

　　請看圖 3-35：角上白棋五個子被黑棋的四個子切斷了，幸好白棋還有兩口氣，讓白棋有了一線生機，輪到白棋走，怎麼下吃掉四個黑子，以救活白棋？

　　請看圖 3-36：輪到黑棋下，黑棋三子陷入困境，但白棋棋形有毛病，黑棋如何利用白棋的毛病，把三個黑子救活？

撲吃的練習（一）解答

圖 3-35（答 1）：白①撲是好手，黑❷不得不提掉白

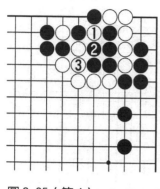

圖 3-35（答 1）

圖 3-35（答 2）

❺ = ②

圖 3-36（答 1）

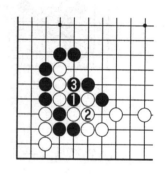

圖 3-36（答 2）

①，這時白③反而有了打吃黑子的機會。

　　圖 3-35（答 2）：接上圖。黑❹只好去提掉那個邊上的白子，白⑤將五個黑子吃掉，成功救出了五個白子。

　　圖 3-36（答 1）：黑❶撲同時又打吃白△子，白②提掉黑❶，黑❸就可以從後面打吃四個白子，白④只好先接下面二子，黑❺吃掉四白子。

　　圖 3-36（答 2）：黑❶撲，白②接，黑❸也接上，已將三個白子吃掉，這兩圖都是黑方成功運用了撲吃的下法。

圖 3-37

217

第三章 進攻和防守

圖 3-38

撲吃的練習(二)

請看圖 3-37：右上角四個黑子只有兩口氣，幸虧黑棋有撲吃的手段，輪到黑棋走，黑方怎麼下可以吃掉白子救出黑子？

請看圖 3-38：左下角兩個黑子看上去孤立無援，但由於黑棋有撲吃的妙手，可以起死回生，輪到黑棋走，該怎麼下？

撲吃的練習(二)解答

圖 3-37（答）1：黑❶直接打吃錯，白❷接上已有三口

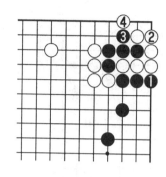

圖3-37（答1） ④＝❶

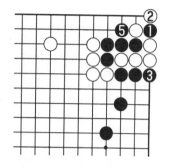

圖3-37（答2） ④＝❶

圖3-38（答1）

圖3-38（答2） ④＝❶

氣，黑❸緊氣，白④先動手打吃，黑棋被吃，下法失敗。

　　圖3-37（答2）：黑❶撲妙手，白②不得不提子，黑❸打吃，白④走黑❶處接上，黑❺打吃，將白棋反而吃掉了，是正解下法。

　　圖3-38（答1）：黑❶直接打吃白子是取敗之道，白②接上，黑棋仍被吃。

　　圖3-38（答2）：黑❶撲吃是妙手，白②不得不提，黑❸再於此時打吃，白④如果在黑❶位接上，黑❺可將白棋都

圖 3-39

219

第
三
章

進
攻
和
防
守

圖 3-40

吃掉。

撲吃的練習(三)

請看圖 3-39：黑棋已經被團團圍住，要想活棋就只有把可以吃掉的白子吃掉，才是活棋的唯一出路，輪到黑棋走，怎麼下可以將被圍的黑棋救活？

請看圖 3-40：角上四個黑子似乎很危險，但白棋卻有致命的破綻，黑棋怎麼下反而將白棋吃掉？

撲吃的練習(三)解答

圖 3-39（答 1）：黑❶撲吃，白②無法可想如果提掉黑

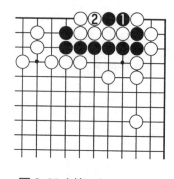

圖 3-39（答 1）

圖 3-39（答 2）　　❼＝❸

圖 3-40（答 1）　　④＝❶

圖 3-40（答 2）

子，請看下圖。

圖 3-39（答 2）：黑❸接著撲，白④再提，黑❺打吃，白⑥只得接在角上，黑❼在黑❸處將七個白子吃掉，從而成功活棋。

圖 3-40（答 1）：黑❶撲是此際好手，白②提，黑❸打吃，白④在黑❶處接，黑❺又打吃，白⑥接，黑❼打吃，從而將白棋吃掉。

圖 3-40（答 2）：黑❶撲時，白②先接在邊上，那樣的

圖 3-41

221

第三章　進攻和防守

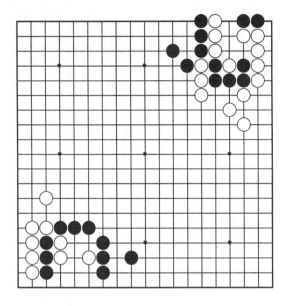

圖 3-42

話，黑❸提掉白棋兩個子，同樣是將白棋吃掉。

撲吃的練習 (四)

請看圖 3-41：五個黑子被包圍，但不可輕言放棄，機會也許就在絕望中產生，黑棋怎麼下可以轉敗為勝？

請看圖 3-42：黑棋沒有直接進行撲吃的機會，但是著法得當，撲吃就會產生，從而戰勝白棋，黑棋該怎麼下？

撲吃的練習 (四) 解答

圖 3-41（答 1）：黑❶提掉一個白子錯，白②接上，黑棋被殺，下法失敗。

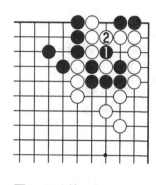

圖 3-41（答 1）

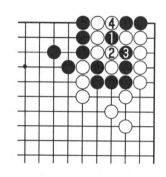

圖 3-41（答 2）　**⑤**＝**❶**

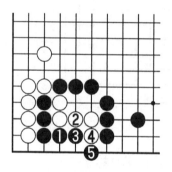

圖 3-42（答 1）

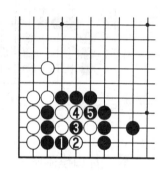

圖 3-42（答 2）

　　圖 3-41（答 2）：黑**❶**挖是撲的變形下法，白**②**打吃，黑**❸**再反打吃白子，白**④**提掉黑**❶**，黑**⑤**又在黑**❶**處將白子提掉，黑方成功。

　　3-42（答 1）：黑**❶**拐頭是好手，白**②**接上以防止黑棋撲吃，但黑**❸**、**⑤**渡過，同樣是白棋被殺死。

　　圖 3-42（答 2）：黑**❶**拐，白**②**虎，黑**❸**撲，白**④**提子，黑**⑤**打吃，白棋被殺。

圖 3-43

圖 3-44

撲吃的練習 (五)

請看圖 3-43：白棋雖然被黑棋團團圍住了，但只要能做出兩個眼，黑棋圍住了也白圍，現在輪到黑棋走，黑方怎麼下殺死白棋？

請看圖 3-44：輪到黑方走，只要走法對就可讓白棋只做成一個眼，黑棋該怎麼下？

撲吃的練習 (五) 解答

圖 3-43（答 1）：黑❶在外面打吃白子錯，白②提掉黑

圖 3-43（答 1）

圖 3-43（答 2）　　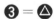❸＝△

圖 3-44（答 1）

圖 3-44（答 2）

子，做成兩個眼，黑方下法失敗。

　　圖 3-43（答 2）：黑❶長等於繼續撲，白②只好提掉兩個黑子，黑❸再於黑△子處撲，白棋做不成兩個眼，黑棋成功。

　　圖 3-44（答 1）：黑❶撲好手，白②接上的話，黑❸將白四子吃掉，整體白棋被殺。

　　圖 3-44（答 2）：黑❶撲，白②提，黑❸打吃，白棋最終被殺。

第五節　切斷與連接

關於圍棋中的切斷和連接，從很古遠的時候就受到了棋手們的特殊重視，《棋經十三篇》裡就專門講：「兩生勿連，皆活勿斷」。

《凡遇要處總訣》裡則專門說道：「『關勝長而路寬，須防挖斷』；『兩方有情方可斷』」。

許多棋手也都知道「棋從斷處生」的規律。

為什麼連接和切斷在圍棋中如此受到重視，除了符合一般事物的規律以外，它還有自己結構上的特殊性。那就是棋子互相連接起來的話，氣就多，這在前面我們已經講過了。氣多就意味著戰鬥的能力強。

團結就是力量，已經是大家普遍接受的道理。

許多人很早就聽說過成吉思汗小時候這樣的一個故事。大意是：成吉思汗的父親在臨終時候把包括成吉思汗在內的兒子們叫到床前，叫他們每人折斷一根箭，兒子們毫不費力就把箭給折斷了。這時他父親又讓他們去折斷一捆箭，結果誰也折不斷。

這裡就有個連接起來也是團結起來就有力量的深刻的道理。據說成吉思汗之所以能統治了亞洲和歐洲，就在於他很小就深刻明白了團結就是力量的道理。

圍棋中的棋子連接在一起也就是團結在了一起，加上圍棋的連接和象棋的連接有很本質的不同，就更要求在特定的場合下，圍棋棋子與棋子之間必須要緊密相接。

由於連接和切斷如此特殊和重要，以至可以這麼講：圍

棋中的所有攻擊（直接的殺棋，如破眼、緊氣不包括在內），都是為了實現「切斷」這唯一目的。另外也可以說，防守的一方都是為了「連接」這一目的（做眼和延氣不包括在內）。所以，連接和切斷也是初學習圍棋的人應該掌握的知識。

各種連接的方式

請看圖 3-45：

A，白①和白△子是用「小尖的方式來連接」，黑棋無論怎麼下都斷不開白子之間的連接。

B，白①是用「虎」的方法把✗位的斷點保護了起來。

C，白①是用「接」的方法把白子給連接了起來。

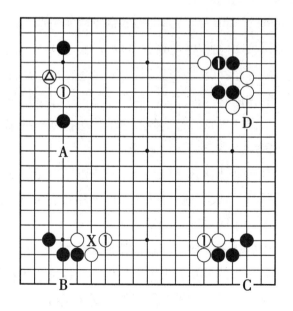

圖 3-45

圖 3-46

227

第三章　進攻和防守

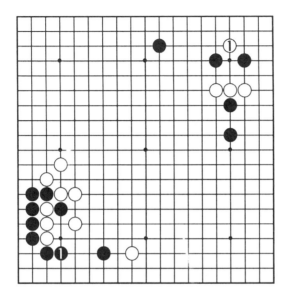

圖 3-47

D，黑❶是用「雙」的方式讓四個黑子連接了起來。

切斷與連接的練習(一)

　　請看圖 3-46：白①準備刺斷黑子之間的連接，輪到黑棋走，該走哪？

　　請看圖 3-47：黑❶長，目的是切斷白棋的三個子，輪到白棋走，該用哪一種方式連接好？

切斷與連接的練習(一)解答

　　圖 3-46（答 1）：黑❶擋想吃住白子的打算是錯誤的，不現實的，白②沖，黑❸再擋，白④打吃，黑❺接，白⑥拐

無師自通學圍棋

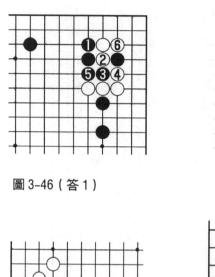

圖 3-46（答 1）

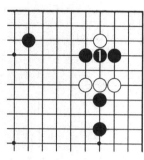

圖 3-46（答 2）

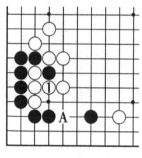

圖 3-47（答 1）

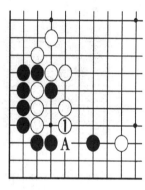

圖 3-47（答 2）

吃，黑棋損失很大，白棋連到了一起。

　　圖 3-46（答 2）：黑❶接是正確下法，切斷白棋之間的聯繫，對上、下的白棋都保持著攻擊狀態。

　　圖 3-47（答 1）：白①接從連接的角度看沒有錯，但效率低，不可能在 A 點構成對黑棋的威脅。

　　圖 3-47（答 2）：白①雙既把白棋牢固地連接到了一起，又可以從 A 位沖下來破壞黑空，是此際的好手法。

圖 3-48

229

第三章　進攻和防守

圖 3-49

切斷與連接的練習（二）

請看圖 3-48：黑❶斷，白棋該怎麼應對？

請看圖 3-49：下邊的一塊黑棋被白棋包圍了，輪到黑棋走，如何救活被圍的黑棋？

切斷與連接的練習（二）解答

圖 3-48（答 1）：白①在左邊打吃錯，黑❷下立，白③也立，黑❹打吃，白棋沒有連接上，反而被黑棋吃了去，白方失敗。

圖 3-48（答 1）

圖 3-48（答 2）

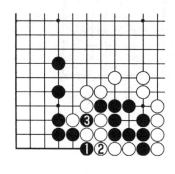

圖 3-49（答 1）

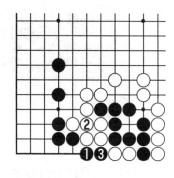

圖 3-49（答 2）

圖 3-48（答 2）：白①在二路上打吃正確，黑❷長，白③也長，白棋連到了一起。

圖 3-49（答 1）：黑❶扳是此際將黑棋連接出的好手，白②如果敢接上，黑❸將白子全部提掉，黑棋自然得救。

圖 3-49（答 2）：黑❶扳，白②接在上邊，黑❸提白二子，同樣將被圍黑棋連接起來。

圖 3-50

231

第三章 進攻和防守

圖 3-51

切斷與連接練習（三）

請看圖 3-50：黑棋兩子有什麼好辦法連接出來？

請看圖 3-51：黑棋五個子雖然已被白棋圍住，輪到白棋走，走錯的話，黑棋就會死而復生，白棋該怎麼下？

切斷與連接的練習（三）解答

圖 3-50（答 1）：黑❶扳，白❷也扳，黑❸打吃，白❹接，黑❺也接，白❻長，黑❼扳白棋二子被吃，黑子保持了連接。

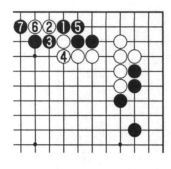

圖 3-50（答 1）

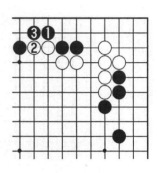

圖 3-50（答 2）

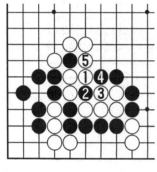

圖 3-51（答 1）　

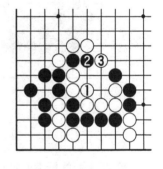

圖 3-51（答 2）

　　圖 3-50（答 2）：黑❶扳，白②退，黑❸長，黑子順利連到了一起。將被圍黑棋連接出來。

　　圖 3-51（答 1）：白①雙是此際錯棋，黑❷撲，白③提，黑❹打吃，白⑤提子，黑❻走黑❷處，將白棋五個子吃掉，黑棋獲救。

　　圖 3-51（答 2）：白①接上是此際好棋，黑❷長出的話，白③打吃，黑棋仍被吃。

圖 3-52

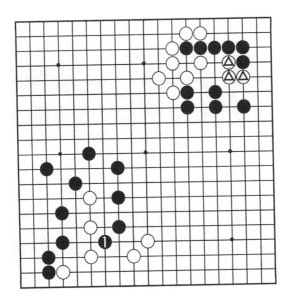

圖 3-53

切斷與連接的練習(四)

請看圖 3-52：黑棋如果能切斷白△子的話，黑棋可獲很大實空，黑棋該怎麼下？

請看圖 3-53：黑❶尖，對白棋發起攻擊，白方的正確應對是怎麼下？

切斷與連接的練習(四)解答

圖 3-52（答 1）：黑❶沖錯，白②擋，黑❸撲吃，白④提，白棋連接上了。

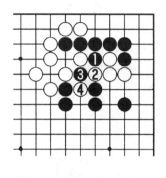

圖 3-52（答 1）

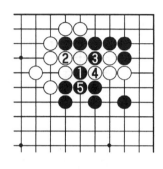

圖 3-52（答 2）

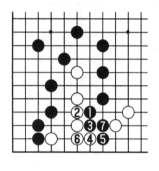

圖 3-53（答 1）

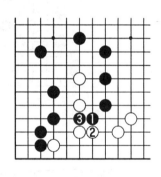

圖 3-53（答 2）

圖 3-52（答 2）：黑❶擠正確，白②只好接在外面，然後黑❸再沖，白④雖有打吃，黑❺接上，白棋終將被切斷，被黑棋圍殲。

圖 3-53（答 1）：黑❶尖時要刺斷白棋，白②想不受一點損失是錯誤的，該斷臂時要有壯士斷臂的魄力，黑❸沖下去，到黑❼接上，白棋全部被殲，下邊上的空也沒有守住。

圖 3-53（答 2）：白②擋是正確下法，黑❸沖斷只吃住

圖 3-54

235

第三章　進攻和防守

圖 3-55

了兩個白子。和上圖比，白棋損失小多了。

切斷與連接的練習（五）

請看圖 3-54：右上角的黑棋很危險，但也要白棋下法正確才行，輪到白棋走，怎麼下？

請看圖 3-55：輪到黑棋走，如何切斷兩處白棋的連接？

切斷與連接的練習（五）解答

圖 3-54（答 1）：白①打吃錯，黑❷提子，白③不得不

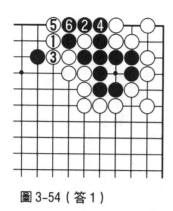

圖 3-54（答 1）

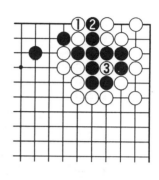

圖 3-54（答 2）

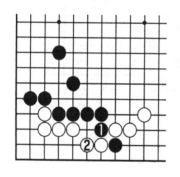

圖 3-55（答 1）

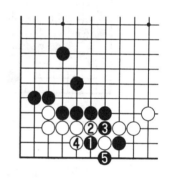

圖 3-55（答 2）

接上，黑❹作眼，白⑤下立，黑❻再補眼，黑棋兩眼活棋，白方勞而無功。

　　圖 3-54（答 2）：白①下立是此際好手，黑❷打吃，白③將黑棋全部提掉。

　　圖 3-55（答 1）：黑❶斷錯，白②退，白棋安全連接，黑方失敗。

　　圖 3-55（答 2）：黑❶夾好手，白②沖時，黑❸可以打吃白子，白④打吃，黑❺提掉，白棋被成功切斷。

圖 3-56

237

第三章　進攻和防守

圖 3-57

切斷與連接的練習（六）

請看圖 3-56：白棋想從一路上渡過，相互連接到一起，黑棋該怎麼下才能將白棋的企圖破壞掉？

請看圖 3-57：白棋二子很危險，怎麼下才能和角上的白棋連接到一起？

切斷與連接的練習（六）解答

圖 3-56（答1）：黑❶跨是此際好手，白②打吃，黑❸反打，白④接時黑❺也接上，成功將白棋切斷，從而將角上

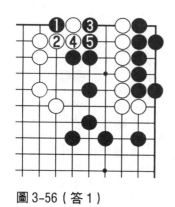

圖3-56（答1）

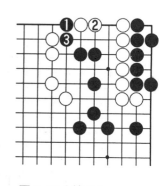

圖3-56（答2）

圖3-57（答1）

圖3-57（答2）

白棋圍殲。

　　圖3-56（答2）：黑❶時，白②如退，黑❸拉回來，也同樣切斷成功。

　　圖3-57（答1）：白①斷錯，黑❷長，白③扳，黑❹打吃，白方連接失敗。

　　圖3-57（答2）：白①夾是好棋，黑❷只好接，白③渡過，白方成功連接破了黑棋的空。

第四章　殺棋與活棋

　　第四章的內容也屬於進攻和防守，但是，為什麼要單獨
出來，就在於，這部分圍棋技術是圍棋中最重要的技術之
一。如果拿足球來比喻的話，別的進攻：如後場、中場、甚
至進攻到了對方禁區裡，不能說這些部分不是進攻，而殺棋
則是臨門的一腳，以前的許多進攻在多數的情況下都是為最
後的殺棋做鋪墊和準備的，臨門一腳沒有攻進去，和該殺死
的棋沒殺死一樣同樣都是前功盡棄。

　　臨門一腳和守住大門，引申到圍棋上就是殺棋和活棋
了。進攻的一方是臨門一腳，防守的一方就是守住最後的大
門。所以從贏棋的意義上來說，進攻和防守、殺棋和活棋都
同等重要。從學習圍棋的角度來說不可偏廢，忽視哪個方面
都不可以。

　　特別要強調的是，在布局階段，你的棋是多拆了一路還
是少拆了一路，是選擇走星還是小目，是大飛守角還是小守
飛角……在許多時候可以說正確與錯誤的差別極小，甚至就
是頂級高手也說不出個對錯與否來。

　　而到了殺棋和活棋的時候，則是差之毫厘，失之千里。
走對了就可以活，走錯了就成了死棋，真正是牽一髮而動全
身，直接關係到一盤棋的輸贏勝負。不可不認真學習。

　　這裡所強調的殺棋和活棋和前面所講到的殺氣有一定的
關聯，但是在具體的手段上則有很大的不同，殺氣時的計算
如果不和這一章裡的殺棋與活棋攪合在一起的話，則簡單的

多。和第三章裡講到的吃子手段也有很大的不同。

這一章裡的殺棋和活棋都有了許多新的技術和特點，在具體的練習裡會逐一的把該強調的，該注意的難點、熱點、訣竅等詳細告訴給大家。

殺棋和活棋屬於圍棋的基本功之一，就是許多職業高手，也時常把解答死活題做為日常的功課而學而時習之。

學習圍棋的方法

恩師木谷實（日本大正年代的著名九段棋手，當年和吳清源一起掀起了圍棋新布局革命，20 世紀六、七十年代以培養著名九段棋手著稱，如曾經紅極一時的趙治勳、小林光一、武宮正樹、加藤正夫等都是他的入室弟子）培養弟子的方法很特別，對待他們這些尚未入段的弟子並不講課和下指導棋，穿著木屐「格登、格登」地往返巡視，責令他們無休無止地答各種死活題。

答完了送上前去讓老師審看，答對了木谷實默默不語，答錯了便「嗯」上一聲，透過厚厚的眼鏡片威嚴地盯上你一眼，這時弟子便再去鑽研。

初始階段只答死活題的過程給趙治勳留下了深刻的印象。培養出了趙治勳紮實的計算能力。

趙治勳成名之後有次就「計算」多少步對記者講道：「基本圖大約要算 15 手，與其有關的參考圖大約要考慮 12 個，參考圖的算著就約為 120 手，加上亦需考慮參考圖中未能全部加以確認這處及全局形勢的關聯呼應等，總計算往往要 300 手。」

第一節　縮小做眼範圍

　　在前面所講關於做眼的知識裡，我們已經知道，所謂的「眼」就是一個已經被圍住的交叉點，當這樣的交叉點在一塊棋裡被隔開成兩個的時候，就是具有了兩個眼，也就成為了活棋。由此可以知道，做眼是需要一定空間的。既然做眼需要一定的空間，那麼縮小對方的做眼空間就是一種殺棋的必然思想方法。也是殺棋時所首先想到的殺棋辦法。

　　請看圖 4-1（A）：右邊上有被白棋包圍起的七個黑子在二路上爬邊，輪到白棋走，白①從下邊扳，黑❷非擋不可，白③再從上邊扳，黑❹再擋，中間的空間只有三個交叉

圖 4-1

點了，白點在中間就把黑棋殺死了。

這是非常典型的縮小空間而殺棋的方法。所以自古流傳下來的口訣是：七死八活。意思是二路要連爬八個子才能是徹底的活棋。

圖4-1（B）：左邊的八個黑子也是在二路上爬，輪到白棋走，白①在下半扳，黑❷擋；白③再從上邊扳，黑❹擋，此時黑棋保持了有直線排列的4個空間。無論白棋此時怎麼點眼也是殺不死黑棋的。

縮小做眼範圍的殺棋練習（一）

請看圖4-2：輪到白棋走，怎樣殺死二路爬邊的黑棋？
請看圖4-3：輪到白棋走，怎樣殺死被圍的黑棋？

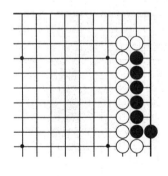

圖4-2

圖4-3

縮小做眼範圍的殺棋練習（一）解答

圖4-2（答1）：白①扳，黑❷擋，黑棋的做眼空間變成「直三」，白③點在「直三」的中間，黑棋只有一個眼，

圖 4-2 (答 1)

圖 4-2 (答 2)

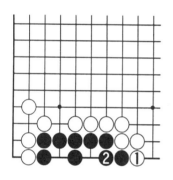

圖 4-3 (答 1)

圖 4-3 (答 2)

白方成功殺死黑棋。

　　圖 4-2 (答 2)：白①扳，黑❷先去做眼，白③繼續壓縮黑方做眼空間，黑死。

　　圖 4-3 (答 1)：白①在外面打吃錯，黑❷接上，做成兩個眼，白方失敗。

　　圖 4-3 (答 2)：白①撲，壓縮黑方做眼範圍正確，黑❷提，白③打吃以後，黑方早晚要在白①處接或被白方在白①處提子，黑棋僅一個眼，白方成功殺死黑棋。

圖 3-4

圖 3-5

縮小做眼範圍的殺棋練習（二）

請看圖 4-4：輪到白棋走，如何殺死被圍的黑棋？

請看圖 4-5：輪到白棋走，如何殺死被圍的黑棋？

縮小做眼範圍的殺棋練習（二）解答

圖 4-4（答 1）：白①扳意在縮小黑棋做眼範圍，但黑❷打吃白三子是先手，白③非接上不可，黑❹乘機做眼。縮小眼位除了意圖正確，還須走對順序，白方由於下錯了順序而失敗。

圖4-4（答1）

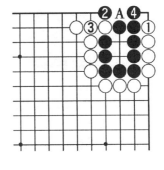

圖4-4（答2）

圖4-5（答1）

圖4-5（答2）

　　圖4-4（答2）：白①長同樣壓縮做眼範圍，黑❷打吃，黑❹下立，A位仍為假眼。白方下法正確，黑棋被殺。

　　圖4-5（答1）：白①下立，錯。黑❷扳，白③擋，黑❹下立成兩個眼，白方失敗。

　　圖4-5（答2）：白①跳，有效壓縮了黑棋的做眼範圍，將黑棋殺死。

圖 4-6

圖 4-7

縮小做眼範圍的殺棋練習（三）

請看圖 4-6：輪到白棋走，如何壓縮黑棋的做眼空間，殺死黑棋？

請看圖 4-7：輪到黑棋走，如何殺死白棋？

縮小做眼範圍的殺棋練習（三）解答

圖 4-6（答 1）：白①扳是此際壓縮黑方做眼範圍的好棋。黑❷提掉白△子，但白③再走白△子處反將三個黑子吃掉，請看下圖。

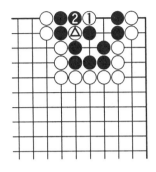

圖 4-6（答 1）

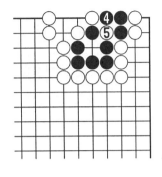

圖 4-6（答 2）

圖 4-7（答 1）

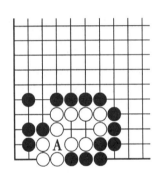

圖 4-7（答 2）

　　圖 4-6（答 2）：黑❹打吃想做眼，白⑤將黑三子吃掉，黑棋全體被殺。

　　圖 4-7（答 1）：黑❶長縮小了白棋的做眼範圍，白②雖吃掉了一個黑子……

　　圖 4-7（答 2）：白棋圍起的 A 點並不是真眼，白棋被殺死。

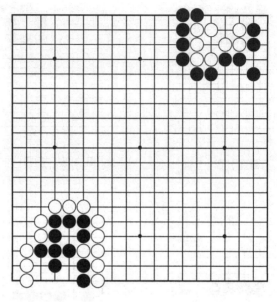

圖 4-8

圖 4-9

縮小做眼範圍的殺棋練習（四）

請看圖 4-8：輪到黑棋走，如何用縮小做眼範圍的辦法殺死被圍的白棋？

請看圖 4-9：輪到白棋走，如何壓縮黑棋的做眼空間而殺死黑棋？

縮小做眼範圍的殺棋練習（四）解答

圖 4-8（答 1）：黑❶沖想縮小白棋做眼範圍達不到目的，白②做眼，黑❸下立，白④接上，白棋做成了兩個眼成

圖 4-8（答 1）

圖 4-8（答 2）

圖 4-9（答 1）

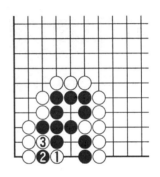

圖 4-9（答 2）

活棋。

　　圖 4-8（答 2）：黑❶點在中間好棋，白②擋右邊，黑棋從左邊連接回去。白棋被殺。

　　圖 4-9（答 1）：白①打吃錯，黑❷接上，白③想長出來，黑❹吃掉白二子，黑方依然是活棋。

　　圖 4-9（答 2）：白①跳一步卡在黑方做眼的要害處，黑❷打吃，白③提掉，黑方棋被殺。

圖 4-10

圖 4-11

縮小做眼範圍的殺棋練習(五)

請看圖 4-10:輪到黑棋走,怎樣壓縮白棋做眼範圍殺死白棋?

請看圖 4-11:輪到黑棋走,如何壓縮白棋做眼範圍殺死白棋?

縮小做眼範圍的殺棋練習(五)解答

圖 4-10(答 1):黑❶擠來壓縮白棋的做眼範圍是不行的,白❷接上做成了兩個眼,黑方下法失敗。

圖 4-10（答 1）

圖 4-10（答 2）

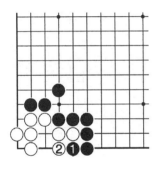

圖 4-11（答 1）

圖 4-11（答 2）

　　圖 4-10（答 2）：黑❶挖是好棋，白②斷的話，黑❸提掉四個白子，白棋被殺。

　　圖 4-11（答 1）：黑❶沖錯，白②擋，白棋順利做成兩個眼成活棋，黑方下法失敗。

　　圖 4-11（答 2）：黑❶夾是好手，白②如果斷的話，黑❸提掉白三子，從而將白棋殺死。

第二節　擴大做眼範圍

前一節講了縮小做眼範圍在殺棋時的重要作用。圍棋裡有句著名的論斷叫：「對方要點也是我方要點。」這是圍棋具有軍事特點所決定的，軍事上在許多情況下，對敵方來講是要害的地方，對我方來講也多是戰略要地。在這個特點的主導下，圍棋裡有許多針鋒相對相反相成的觀點。

例如，縮小和擴大做眼範圍就是其中一個比較突出和典型的問題。做眼的空間不夠就不可能做出兩個眼來，所以，擴大做眼的空間是活棋的首先選擇。

請看圖 4-12：右下是黑棋的大飛守角。白①點三三，

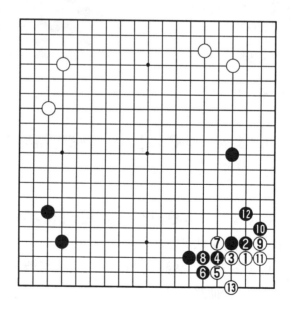

圖 4-12

黑❷擋，白③長，黑❹扳，白⑤也扳……直到白虎，白棋用一連串的先手圍出了一小塊地域，才能把棋走活，這裡的點三三已經成為了常規的走法。可以看作是擴大做眼範圍的經典下法。

擴大做眼範圍的活棋練習（一）

請看圖 4-13：右上角的黑棋很危險，輪到黑棋走，怎麼樣走才能將棋走活？

請看圖 4-14：左下角的黑棋有危險，輪黑棋走怎樣下才能活棋？

圖 4-13

圖 4-14

擴大做眼範圍的活棋練習(一)解答

圖4-13（答1）：黑❶著急提白子錯，白②打吃，黑棋只剩下一個眼，沒有成活棋。

圖4-13（答2）：黑❶長正確，白②拐吃，黑❸提，黑棋成兩眼活棋。

圖4-14（答1）：黑❶提子錯，白②打吃黑三子，黑方接上以後僅有一個眼。

圖4-14（答2）：黑❶長出，擴大了做眼範圍，白②打

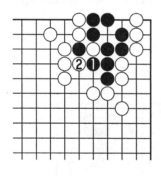

圖4-13（答1）

圖4-13（答2）

圖4-14（答1）

圖4-14（答2）

吃，黑❸提子，確保黑棋成兩眼活棋。

擴大做眼範圍的活棋練習（二）

請看圖 4-15：黑棋目前只有一個眼，要想成活棋必須擴大眼位做出另外一個眼，該怎麼下？

請看圖 4-16：黑棋雖然被包圍，但可以吃掉白子以擴大出做眼的地域，黑方該怎麼下？

擴大做眼範圍的活棋練習（二）解答

圖 4-15（答 1）：黑❶撲，準備吃掉兩個白子就擴大了

圖 4-15

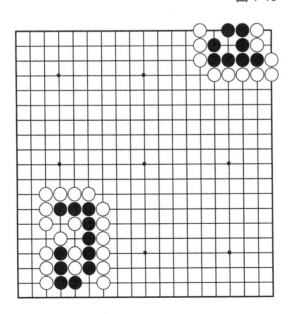

圖 4-16

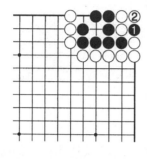

圖4-15（答1）

圖4-15（答2）

圖4-16（答1）

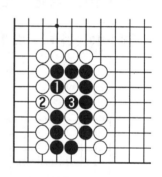

圖4-16（答2）

做眼範圍，白雖然可以將黑❶提掉……

　　圖4-15（答2）：黑❸反過來將白棋三子吃掉，黑方成兩眼活棋。

　　圖4-16（答1）：黑❶提掉兩個白子錯，白②接上以後，黑棋只有一個眼。

　　圖4-16（答2）：黑❶這麼打吃是正確下法，白②不能在黑❸處接，如接五個白子都將被吃，黑❸提掉三個白子成兩眼活棋。

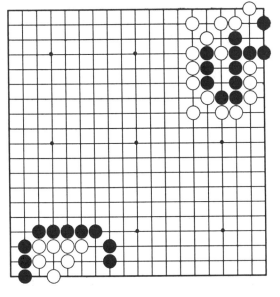

圖 4-17

圖 4-18

擴大做眼範圍的活棋練習(三)

請看圖 4-17：黑棋想擴大做眼範圍的選擇似乎有很多，但唯一正確的走法只一種，輪到黑棋走，怎麼活棋？

請看圖 4-18：輪到白棋走，怎麼樣擴大做眼範圍從而活棋？

擴大做眼範圍的活棋練習(三)解答

圖 4-17（答 1）：黑❶斷打白棋一子錯，白❷長打吃三個黑子，黑❸只好提，白❹壓縮黑棋眼位，黑棋沒有活成。

圖 4-17（答 1）

圖 4-17（答 2）

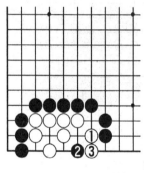

圖 4-18（答 1）

圖 4-18（答 2）

　　圖 4-17（答 2）：黑❶做眼同時又打吃白子正確，白②接上時，黑❸做眼，黑棋成功。

　　圖 4-18（答 1）：白①擴大做眼範圍，黑❷點入，白③擋住，白棋兩眼活棋。

　　圖 4-18（答 2）：白①擴大做眼地域，黑❷扳，白③擋已經做成了兩眼活棋。

圖 2-19

259

第四章 殺棋與活棋

圖 2-20

擴大做眼範圍的活棋練習 (四)

請看圖 4-19：輪到黑棋走，好像只有一個眼，怎麼擴大出另外的那個眼？

請看圖 4-20：輪到白棋走，怎麼做出另外的一個眼？

擴大做眼範圍的活棋練習 (四) 解答

圖 4-19（答 1）：黑❶斷白子是取敗之道，白②提掉三個黑子，黑棋被殺。

圖 4-19（答 2）：黑❶從後面打吃正確，白②如果接的

圖 4-19（答 1）

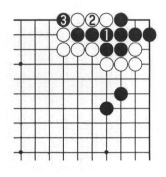

圖 4-19（答 2）

圖 4-20（答 1）

圖 4-20（答 2）

話，黑❸提掉三個白子，黑棋成功做活。

　　圖 4-20（答 1）：白①如此擴大做眼範圍錯，黑❷跳進破眼，白③接，黑❹接回來，白棋沒有能做出另外一眼。

　　圖 4-20（答 2）：白①做另外一眼正確，黑❷準備破眼，白③接，成活棋。

擴大做眼範圍的活棋練習（五）

　　請看圖 4-21：白棋做眼的空間看起來很多，但此時實

圖 4-21

261

第四章　殺棋與活棋

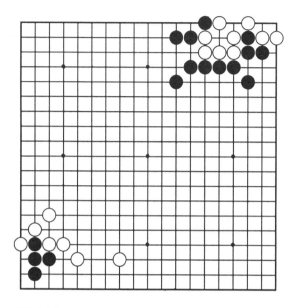

圖 4-22

際情況卻是白棋很危險，白棋怎麼鞏固活棋？

　　請看圖 4-22：輪到黑棋走，否則黑棋很危險，黑方怎樣做活？

擴大做眼範圍的活棋練習（五）解答

　　圖 4-21（答 1）：白①提掉黑棋一子並不是眼，黑❷撲以後白棋也只剩下一個眼，白棋沒有能做活。

　　圖 4-21（答 2）：白①接上正確，做成了 A、B 兩個眼。成為了活棋。

　　圖 4-22（答 1）：黑❶尖擴大做眼範圍正確，白②擋時黑❸做眼，黑成活棋。

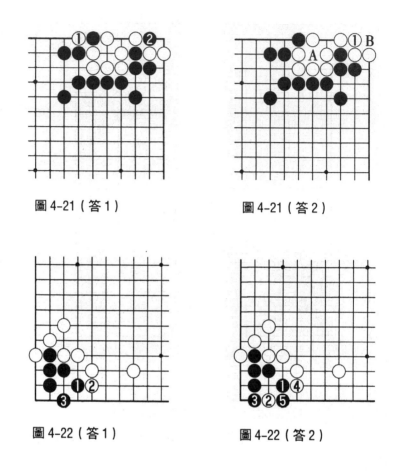

圖 4-21（答 1）

圖 4-21（答 2）

圖 4-22（答 1）

圖 4-22（答 2）

圖 4-22（答 2）：黑❶尖時白②點，黑❸擋下去，白④擋時，黑❺下立，黑方成功活棋。

第三節　活棋的要害

生活告訴我們，世界上的萬事萬物許多都有要害和非要害之分，人的大腦和心臟是人的生命之要害，其他器官在被迫放棄時通常不會殃及性命。汽車的要害是發動機，糧食的

要害是果實，油田的要害是儲油結構等等。圍棋中的活棋也如此，活棋的時候，如果沒有佔到要害的地方就活不了棋。所以，在這一節裡，重點把活棋的要害告訴給讀者，並希望大家能掌握和記住要害在什麼地方，從而在實戰的時候不要犯錯誤。

　　本書把常見的活棋要害之點告訴讀者，並沒有囊括了所有的要害處，有些超出了初學的範圍，就先不涉及了。

　　請看圖4-23（A）：右上角黑棋雖然被圍，但是有做眼的空間，術語叫「直三」，直三中間那個點就是活棋的要害。

　　圖4-23（B）：右下角黑棋雖然也被圍，但是也有做眼的空間，術語叫「彎三」，彎三中間那個點就是活棋的要害。

圖 4-23

圖4-23（C）：左上角黑棋雖然也被圍，但是也有做眼的空間，術語叫「丁四」，丁四中間那個點就是活棋的要害。

圖4-23（D）：左下角白棋雖然也被圍，但是也有做眼的空間，術語叫「刀把五」，刀把五中的 A 點就是活棋的要害。

活在要害的練習（一）

請看圖 4-24：黑棋被包圍，要走一步才能成活棋，輪到黑棋走，哪裡是活棋的要點？

請看圖 4-25：黑棋被圍，也是要走上一步才能成活棋，輪到黑棋走，要害的活棋點是哪？

圖 4-24

圖 4-25

活在要害的練習(一)解答

圖 4-24(答 1):黑棋中間的三個交叉點叫「直三」，黑❶走在中間的點上是要害，如此才做出了兩個眼成活棋。

圖 4-24(答 2):假定黑棋不走前圖黑❶走了別處，白①點眼，下一步白棋走 A 位就可以打吃黑棋，黑棋就只一個眼而成死棋。

圖 4-25(答 1):黑棋圍的交叉點叫「彎三」，黑❶走在中間的點上是要害，如此才做出了兩個眼而成為活棋。

圖 4-24(答 1)

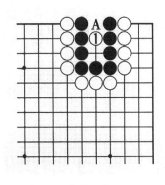

圖 4-24(答 2)

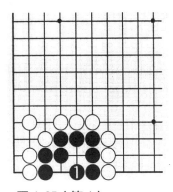

圖 4-25(答 1)

圖 4-25(答 2)

圖 4-26

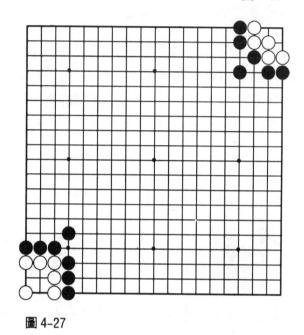

圖 4-27

圖4-25（答2）：假定黑棋不走前圖黑❶，走了別處，白①點眼，下一步白棋走 A 位就可以打吃黑棋，黑棋就只一個眼而成死棋。

活在要害的練習（二）

請看圖 4-26：白棋被包圍，但白棋也形成了一個「彎三」，輪到白棋走，哪裡是白棋的活棋要點？

請看圖 4-27：白棋被包圍，但白棋也形成了一個「彎三」，輪到白棋走，哪裡是白棋的活棋要點？

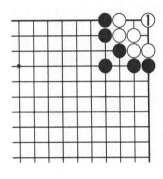

圖 4-26（答 1）

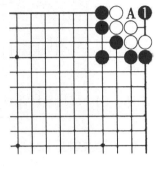

圖 4-26（答 2）

圖 4-27（答 1）

圖 4-27（答 2）

活在要害的練習（二）解答

圖 4-26（答 1）：白棋雖被圍，但有做眼空間，叫「彎三」，白走在中間的點上是活棋的要害，如此做出了兩個眼成活棋。

圖 4-26（答 2）：假定白棋不走前圖白①，走了別處，黑❶點眼，以後再在 A 位打吃，白棋就只剩下一個眼而成死棋。

圖 4-27（答 1）：白棋被圍，也有做眼範圍，成為「彎

三」，白①走在中間可以做成兩個眼，成為活棋。

圖 4-27（答 2）：白棋如果該做活不做活的話，那麼黑❶走在了要害以後，會有 A 位的打吃，白棋將被殺。中間那點是活棋要點。

活在要害的練習（三）

請看圖 4-28：黑棋和白棋互相包圍，輪到黑棋走，想殺死白棋不具備條件，但黑棋走好了可以活，怎麼下？

請看圖 4-29：黑棋雖然受到了白棋的裡外夾攻，但是只要黑棋應對得當依然可以做活，黑棋該怎麼下？

圖 4-28

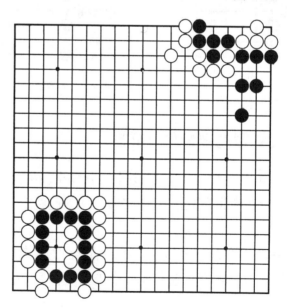

圖 4-29

活在要害的練習(三)解答

圖 4-28（答 1）：黑❶下立先做成一個眼，有了和白棋對恃的資本，黑白雙方由於有 A 位的公氣，所以誰也殺不死誰，成了雙活，黑❶成為有眼雙活的要害。

圖 4-28（答 2）：黑❶下立時，白②不知深淺來緊氣的話，黑❸反而將白棋吃掉了。

圖 4-29（答 1）：黑❶是此種情況下活棋要點，有了黑❶以後和白棋三子成為雙活。白②打吃黑棋準備吃黑棋的

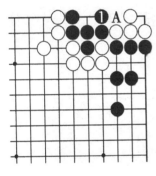

圖 4-28（答 1）

圖 4-28（答 2）

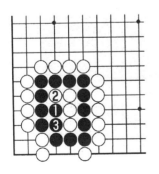

圖 4-29（答 1）

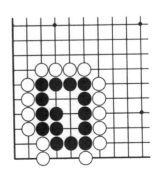

圖 4-29（答 2）

話，黑❸反而將白子吃掉。

圖4-29（答2）：提掉四個白子以後成為如圖形狀，術語稱為「曲四」，白棋是無法點死黑棋的。讀者可自行試驗。

活在要害的練習（四）

請看圖4-30：黑棋在右上角圍出了一小片做眼區域，但就如圖情況是會被白棋殺死的，現在輪到黑棋走，只有唯一的一點可以做活，黑棋該怎麼下？

請看圖4-31：輪到黑棋走有兩個點可以活棋，黑棋該怎麼下？

圖4-30

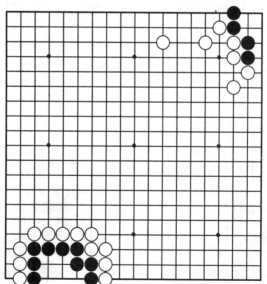

圖4-31

活在要害的練習(四)解答

圖 4-30（答 1）：黑❶下立符合擴大做眼範圍的思路，但成為「刀把五」，白②點在「刀把五」的要點上，黑❸接，白④長，以後白棋無論是走 A 還是走 B，黑棋或成「彎三」或成「直三」，如此，輪到白棋走，都可以殺死黑棋。

圖 4-30（答 2）：黑❶是角上活棋的要點，是二線和一線的交叉點，術語稱為「二一路」要點，白②時，黑❸就可以活棋了。白②走黑❸處，黑走白②也是活棋。

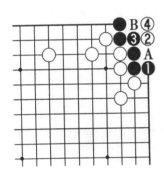

圖 4-30（答 1）

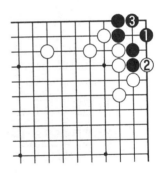

圖 4-30（答 2）

圖 4-31（答 1）

圖 4-31（答 2）

圖4-31（答1）：黑棋圍成的區域叫「刀把五」，黑❶走在要點上，就成了活棋。否則，被白棋走在黑❶位，黑棋還是活不了的。下一節細講。

圖4-31（答2）：黑❶走上以後也成活棋，白②時，黑❸做成兩個眼，白②走黑❸的話，黑棋走白②處仍是兩個眼。

活在要害的練習(五)

請看圖4-32：黑棋不補的話，右上角的黑棋肯定要被白棋殺死，黑棋該怎麼補活？

請看圖4-33：輪到白棋走，怎麼下才能活棋？

圖 4-32

圖 4-33

活在要害的練習(五)解答

圖4-32（答1）：黑❶佔據了「二一路」要害處以後即可活棋。白②打吃，黑❸立下，白④再打，黑❺接上，黑成活棋。

圖4-32（答2）：白②改變了打吃的地方，黑❸接，白④時，黑❺再補，黑活棋。

圖4-33（答1）：白①拐沒有走上活棋要點，黑❷下立

圖4-32（答1）

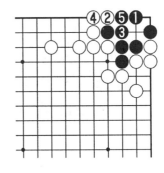

圖4-32（答2）

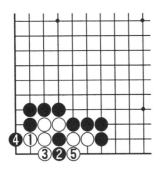

圖4-33（答1）

圖4-33（答2）

佔據了要害，白③不得不去打吃，黑❹反打，白⑤即使提掉黑子也只有一個眼而為死棋。

圖4-33（答2）：白①提子佔據了白①的要害之處，黑❷擋，白③做出另外一個眼，黑❷如走白③處，白③走黑❷處也是活棋。

第四節　殺棋的要害

下圍棋到了較高境界的時候，會有人棋合一的感覺，到那時棋在你的感受裡就有了生命和活力，當著自己的棋受到攻擊時，就彷彿自己陷入了困境一般。當然在攻擊別人的時候，也會有意氣風發的暢快。

上一節講了活棋的要害，在前面，書中還說到圍棋中有許多時候，對方要點也是我方的要點，活棋時的要點也通常是殺棋時的要點，所以，活棋的時候，沒有佔到要點就活不了棋。那麼在殺棋的時候，如果沒有走到要點上也就殺不死對方的棋。

這一節裡，重點把殺棋的要點告訴給讀者，並希望大家能掌握和記住殺棋的要點在什麼地方，從而在實戰的時候不要犯該殺死對手的棋卻沒有殺死的明顯錯誤。

請看圖4-34（A）：右上角黑棋雖然被圍，但是有做眼的空間，術語叫「直三」，如果白棋不佔直三中間那個點，讓黑棋走上就成了活棋，那個點也是殺棋的要點。

圖4-34（B）：右下角黑棋雖然也被圍，但也有做眼的空間，術語叫「彎三」，彎三中間那個點也是殺棋的要點。

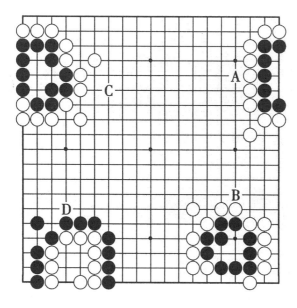

圖 4-34

圖 4-34（C）：左上角黑棋雖然也被圍，也有做眼的空間，術語叫「丁四」，丁四中間那個點就是殺棋的要點。

圖 4-34（D）：左下角白棋雖然也被圍，也有做眼的空間，術語叫「刀把五」，A 點是殺棋的要點。

殺棋要點的練習（一）

請看圖 4-35：輪到白棋走，如何殺死被圍的黑棋？

請看圖 4-36：輪到白棋走，如何殺死被圍的黑棋？

圖 4-35

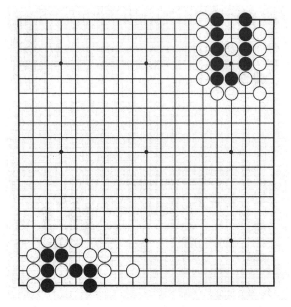

圖 4-36

殺棋要點的練習 (一) 解答

圖 4-35 (答 1)：被圍的黑棋圍夠了做眼的地域，但有了白⊿子以後黑棋本應該補一步才成活棋，但黑棋未補，現在白①長，黑棋已無應手。

圖 4-35 (答 2)：接前圖，白①繼續打吃，黑❷不得不提三個白子，白③再走已成「直三」的白⊿子處點，成功殺死了黑棋。

圖 4-36 (答 1)：被圍的黑棋是「彎三」，雖已有白子在，但由於不在要點上。白①打吃錯，黑❷提一白子反成活棋。

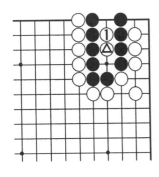

圖 4-35（答 1）

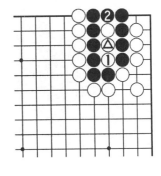

圖 4-35（答 2）

圖 4-36（答 1）

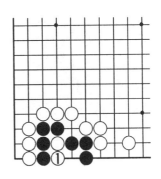

圖 4-36（答 2）

圖 4-36（答 2）：白①下立佔據了「彎三」中間的要
點，黑棋被殺。

殺棋要點的練習（二）

請看圖 4-37：輪到白棋走，如何殺死被圍的黑棋？

請看圖 4-38：輪到黑棋走，如何殺死被圍的白棋？

圖 4-37

圖 4-38

殺棋要點的練習 (二) 解答

圖 4-37（答 1）：白①吃掉黑子不是殺棋要點，黑❷走直三中間成活棋。

圖 4-37（答 2）：白①走直三中間是殺棋要點，黑❷提一子，白③打吃，黑棋仍是死棋。

圖 4-38（答 1）：黑❶點在「丁四」的要點上就可以殺死白棋。

圖 4-38（答 2）：接上圖，白棋因為不好應對脫先不應，黑❶、❸以後，白④提三個黑子，成為了「直三」，黑

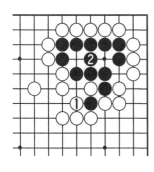

圖 4-37（答 1）

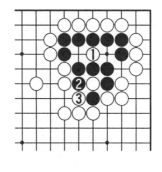

圖 4-37（答 2）

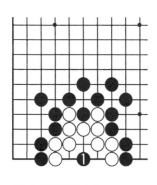

圖 4-38（答 1）

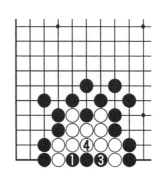

圖 4-38（答 2）

棋再點在直三中間仍殺死白棋。

殺棋要點的練習（三）

請看圖 4-39：輪到黑棋走，如何殺死角上的白棋？

請看圖 4-40：輪到黑棋走，如何殺死被圍的白棋？

圖 4-39

圖 4-40

殺棋要點的練習（三）解答

圖4-39（答1）：黑❶撲想縮小白棋的做眼範圍，本圖情況下，錯，白②佔據活棋要點，黑方下法失敗。

圖4-39（答2）：黑❶點在要點上，白棋被殺。

圖4-40（答1）：黑❶扳是本圖殺棋要點，白方②、④無奈之下只好脫先不應，到黑❺以後，白⑥提掉五個黑子，成了「刀把五」。

圖4-40（答2）：接上圖，白⑥以後該黑棋走，黑❶點在「刀把五」的要點上，白棋被殺。

圖 4-39（答 1）

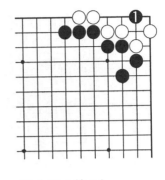

圖 4-39（答 2）

圖 4-40（答 1）

圖 4-40（答 2）

殺棋要點的練習（四）

　　請看圖 4-41：輪到黑棋走，如何殺死被圍的白棋？

　　請看圖 4-42：輪到黑棋走，如何殺死白棋？

圖 4-41

圖 4-42

殺棋要點的練習(四)解答

圖 4-41（答 1）：黑❶在外面打吃錯，白②點據活棋要點，黑方下法失敗。

圖 4-41（答 2）：黑❶長是殺棋要點，白②不得不提掉四個黑子成「丁四」，黑❸再走丁四中間位黑△子處，白棋被殺。

圖 4-42（答 1）：黑❶在外面打吃錯，白②以後白棋成活棋，黑方失敗。

圖 4-42（答 2）：黑❶團一步是正確下法，已成功殺死

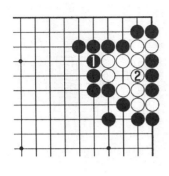

圖 4-41（答 1）

圖 4-41（答 1）

圖 4-42（答 1）

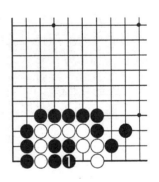

圖 4-42（答 1）

白棋，因為即使被白棋將四子吃掉是方塊四，此刀把五還少一個點，所以仍為死棋。

殺棋要點的練習（五）

請看圖 4-43：輪到黑棋走，如何殺死被圍的白棋？

請看圖 4-44：黑棋和白棋互相包圍，輪到白棋怎樣殺死黑棋救活白棋？

圖 4-43

圖 4-44

殺棋要點的練習（五）解答

圖 4-43（答 1）：黑❶走錯了位置，白②提掉黑四個子形成「曲四」而活棋。

圖 4-43（答 2）：黑❶走在要點上，白②雖也提掉四個黑子，但形成的是「丁四」，黑❸再走黑▲子的要點上，從而將白棋殺死。

圖 4-44（答 1）：白①打吃正確，黑❷接上，白③接打吃黑棋，黑❹不得不提三個白子。

圖 4-44（答 2）：接上圖，白⑤點在中間，黑❻緊氣，

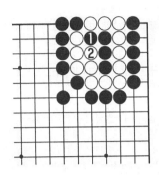

圖4-43（答1）

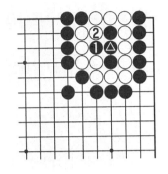

圖4-43（答2）　❸＝△

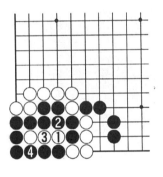

圖4-44（答1）

圖4-44（答2）　⑨＝⑤

白⑦打吃黑棋，黑❽再提白子，白⑨走白⑤處再緊氣，黑棋被殺，白棋獲救。

第五章　圍棋開局和實戰觀摩

絕大多數的圍棋實戰對局都是從角上開始，自然人們對角上的下法關注比較多。再加上第一步怎麼佔角相對固定，常見的不過四五種，經過約定俗成，很容易把大家認同的一些下法固定下來，後人，尤其是水準低的愛好者就更容易照搬模仿。這就是所謂的定石。從學習的角度看，初學階段，當著自己還不能很好運用各種下法和技巧的時候，模仿運用前人的成功下法，是一種不錯的學習方法上的選擇。

本書給讀者介紹了幾個圍棋定石，以讀者的接受能力為前提，選了些簡單、好記、好理解的定石，以起到舉一反三，知源而從流的目的。

為了把前面所講的圍棋知識前後貫穿、系統、充實、鞏固起來，本書選擇了兩盤具有代表性的、棋藝風格鮮明的、棋局在圍棋歷史上也有一席之地的實戰介紹給讀者，透過對實戰對局的盡可能通俗淺顯的解說，讓讀者大體明白一盤圍棋是怎樣開始和進行的。同時，也把書中所講過的知識，凡涉及到的，也點出來，看看在實際的對局中這些知識是怎麼被認識和運用。

業餘棋手的榜樣———劉昌赫

在前幾年棋壇上曾經熱鬧過這麼件事———評選誰是世界圍棋高手。

起因是有的棋手得了世界圍棋冠軍，但是沒有讓大家服

氣，沒得上冠軍的卻又將冠軍屢屢殺敗，以至引起許多新聞單位和權威人士發表評選式的談話，來評選誰是目前棋壇上的最強者。最早接觸這個話題的是日本的《棋道》雜誌，它把連續幾年，全年以下棋收入列出了排行榜的前六名收入最高者，列為超一流棋士，意為：這六人之間水準難分伯仲，只是運氣好壞不同，收入多少才有了差別，而棋藝則都是「超一流」。因為中、日、韓三國的經濟情況不一樣，這個統計和圍棋水準根本掛不上鉤，所以他們選出的前六名自然都是日本棋手。

此後，中方聶衛平、韓方曹薰鉉都提出了自己的見解，列出了他們心目中的高手。經過新聞界和圍棋界多次筆墨官司，比較認可的是如下名單：中國是聶衛平、馬曉春；韓國是曹薰鉉、李昌鎬、劉昌赫；日本是小林光一、趙治勳、大竹英雄等。

這是劉昌赫已經得到了全世界圍棋愛好者肯定的證明。目前全世界的專業圍棋運動員大約在千人以上。在這千人之中「純」業餘棋手出身的唯有劉昌赫一個人。世界級的頂尖高手中，大多師從名門，算來算去也唯有劉昌赫學棋階段沒有經過名師系統指點。

如將中、日、韓三國中的超一流棋手的入段年齡作個大概統計：這裡，入段年齡最小的是曹薰鉉（10 歲入段）、趙治勳（11 歲入段），平均年齡不超過 13 歲。18 歲時的趙治勳、林海峰當年已名滿天下，而劉昌赫這年年初尚在打「第六屆世界業餘選手權戰」。

劉昌赫的大概履歷如下：1966 年 4 月 25 日出生。1984年入段，1985 年升為二段，1986 年三段，1990 年四段，

1991 年五段，1995 年六段，1996 年由韓國棋院特批為九段，與其同時特批的還有李昌鎬。

但是，劉昌赫走上九段棋手的路比李昌鎬要艱難崎嶇多了。他先是跟其父親學會了下圍棋，但也就是比入門的水準稍高些。他母親見他父親教不了他以後，便擔負起了輔導他學棋的重擔，他母親並不會下，只是為他從四處找來許多棋譜讓劉昌赫一盤盤的背記，就是用這種笨辦法，9 歲時（1975 年），劉昌赫第一次參加全國少年圍棋比賽就奪取了冠軍。

1979 年，13 歲的劉昌赫在當年舉行的第六屆「鶴初杯」全國業餘圍棋大賽擊敗了許多成年業餘棋手而獲得了全國冠軍。即使如此，他和他的父母等人仍沒有讓他當職業棋手的打算，這和韓國當時整個的圍棋大環境有很大關係，當時韓國圍棋遠不像現在這麼熱。作為業餘棋手能拿全國冠軍也算達到頂點可以終結了。巧合的是，1979 年舉行了第一屆世界業餘圍棋錦標賽，這個比賽的舉行為劉昌赫日後走上職業圍棋之路創造了契機。現為韓國職業八段棋手的林宣根，比劉昌赫大 8 歲，參加了第一屆世界業餘圍棋錦標賽，當年只打了第七名。1984 年劉昌赫取得了代表韓國參加第六屆世界業餘錦標賽的資格，他對沒能拿上這一屆的業餘冠軍十分耿耿於懷，他又有了新的奮鬥目標———要成為專業棋士。世界業餘圍棋賽結束後，劉昌赫一回國後就參加了韓國職業棋手的升段賽，同年成為職業初段棋手。

假如這次業餘大賽，他沒有屈居在王群之下而成為冠軍的話，說不定他也會認為當了冠軍也不過如此……從而將精力和才華另投他處。

　　劉昌赫自學為主拿了全國少年冠軍之後，全家從大田市遷回到漢城（現名首爾）。劉昌赫第一次引起韓國人注目是在 1986 年，韓國《圍棋》雜誌舉辦了一場三位新秀和棋壇老霸主曹熏鉉的「冒險對抗」比賽，這次比賽是讓先下，結果劉昌赫連勝三盤，初露了頭角。

　　1987 年劉昌赫服了一年兵役自然與棋賽絕緣。但是等到了 1988 年他在韓國「第六屆大王戰中」以三比一挑戰獲勝從而取代曹熏鉉成了「大王」。可是在國際棋壇上還見不到他的蹤影，李昌鎬這年比他的成績更炫目，奪得的冠軍更多，劉昌赫相比之下還算不得是騰飛。

　　現在人們評論到劉昌赫時公認劉昌赫的才氣絕不在李昌鎬之下，但是在 1993 年以前劉昌赫一年好一年壞成績相當不穩定，發揮好了下出的棋出神入化有鬼神莫測之功，其突兀的奇想讓大家拍案稱奇為之感嘆；但發揮不好時，下出的棋則連業餘水準的人都要驚詫，在他身上集天才和非訓練有素於一身。這大約和他終究是業餘之身不無關係。但是也正緣於此，他時時下出的無拘無束石破天驚的怪著奇想均成為棋譜上的奇葩而永遠留傳於世，正是「業餘」才不受「專業」的局限，從而在這個藝術與體育的結晶體———圍棋上創造出了燦爛的思想成果。

　　他的這些傑出貢獻與一些自小當院生後一步一腳印當上九段的人相比，後者中的不那麼傑出者一輩子沒下出幾盤有自己獨立思想的棋，劉昌赫無疑更具魅力。

　　藝術絕不是簡單的模仿和重複就可以達到較高境界的東西，它需要的是靈感的迸發，需要的是沉寂中的創新，當劉昌赫逐漸減少自己身上的「業餘」成分而盡可能保持在高手

境界中時，他的一舉成名實在是理所當然的了。1993 年在第六屆「富士通」杯世界職業棋手錦標賽中分別戰勝石田芳夫、淡路修三等名手，決賽中戰勝了曹熏鉉成為世界冠軍。一舉成名天下聞，從專業初段到拿上世界冠軍，劉昌赫用了9 年時間，大大的短於韓國的曹熏鉉、徐奉洙，日本的趙治勳、小林光一、武宮正樹、依田紀基等，也短於中國的冠軍馬曉春、俞斌，唯有李昌鎬和其相仿。

第八屆「富士通」杯比賽，他僅用 69 手就置日本的棋聖小林覺於敗境，其犀利的著法，其大膽的進攻，其精細的計算，其勢如破竹的大獲全勝令所有在場的人驚嘆不已。須知這是兩位世界頂尖級的高手的較量：一個是那樣勇不可當；另一個卻又是如此不堪一擊，使人不禁聯想到當年關雲長的「溫酒斬華雄」。

1996 年劉昌赫分別獲得了「應氏杯」冠軍和「三星火災杯」亞軍，據此在年總收入上幾乎和李昌鎬打了個平手，而李昌鎬則有十幾個冠軍頭銜，也就是說每項冠軍的含金量都不如劉昌赫的。劉昌赫的一飛沖天和叱吒壇風雲的經歷將給有志研究圍棋的人列出這樣的課題———一個時有「業餘」表現的棋手卻同時具有超群的好成績，「業餘」素質是否也起到了難以述說的好作用呢？

從 1997 年算起，劉昌赫分別又獲得了兩次世界圍棋亞軍，四次世界圍棋冠軍，其中包括在 2002 年戰勝了曹熏鉉以後得到的「LG」冠軍，這年他 36 歲，還有許多的歲月等著他奪取冠軍的，對此，他表示：完全不用著急，反正特別想的時候冠軍就會到手的。

何等的豪邁啊！

第一節 守 角

一局圍棋的開局，通常都是從佔角開始，個別的開局方法也有，如第一步走在天元（棋盤的中點）的也有，但在正式比賽中不到百分之一，可忽略不計。如何佔角呢？介紹幾種常見的佔角下法。

請看圖 5–1：黑棋走的是小目。

請看圖 5–2：黑棋走的是星。

請看圖 5–3：黑棋走的是三三。

請看圖 5–4：黑棋走的是目外。

守 角

第一步佔住了角以後，為了防備對手來攻角，一般情況是自己再主動守上一步。也有時等對方進攻時再守角。

現在介紹幾種主動守角的下法：

請看圖 5–5：黑❶小飛守角。

圖 5-1　　　　　　　　　圖 5-2

請看圖 5-6：黑❶星位的小飛守角。

請看圖 5-7：黑❶三三的大飛守角。

請看圖 5-8：黑❶的目外小飛守角。

請看圖 5-9：白①是小目單關守角。

請看圖 5-10：白①星位大飛守角。

請看圖 5-11：白①三三拆二守角。

請看圖 5-12：白①目外小飛守角。

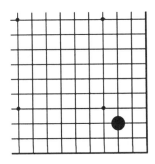

圖 5-3

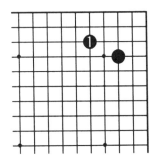

圖 5-5

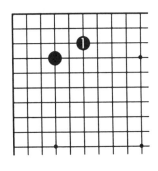

圖 5-6

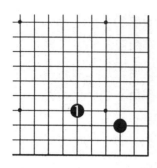

圖 5-7

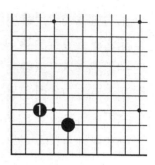

圖 5-8

圖 5-9

圖 5-10

圖 5-11

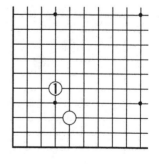

圖 5-12

其他的佔角、守角方法還有許多種，就不一一列舉，讀者還可以由學習別人的實踐，掌握其他的方法。

第二節 攻 角

一方用一步棋搶先佔了角，由於佔據角部的圍空效率最高，所以，一盤圍棋的攻防戰往往先從角部開始。

下面介紹幾種常見的攻角下法：

請看圖 5-13：白①小飛掛角攻擊黑方小目佔角。

請看圖 5-14：白①小飛掛角攻擊黑方星位佔角。

請看圖 5-15：白①攻擊黑方三三佔角。

請看圖 5-16：白①小飛掛角攻擊黑方目外佔角。

請看圖 5-17：白①一間高掛攻擊黑角。

請看圖 5-18：白①一間高掛攻擊黑角。

請看圖 5-19：白①大飛掛角攻擊黑角。

請看圖 5-20：白①小飛掛角攻擊黑角。

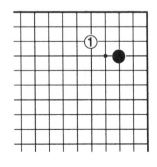

圖 5-13

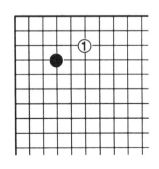

圖 5-14

無
師
自
通
學
圍
棋

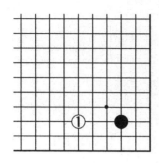

圖 5-15

圖 5-16

圖 5-17

圖 5-18

圖 5-19

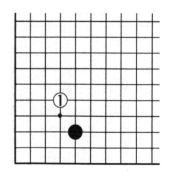

圖 5-20

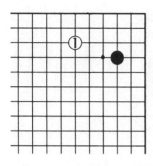

圖 5-21

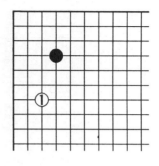

圖 5-22

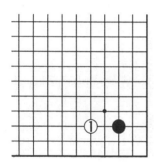

圖 5-23

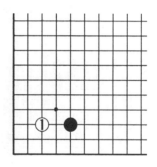

圖 5-24

請看圖 5-21：白①大飛攻擊黑角小目。

請看圖 5-22：白①大飛攻擊黑星位的角。

請看圖 5-23：白①一間攻擊黑三三的角。

請看圖 5-24：白①佔三三攻擊黑目外的角。

守角的常見定石

請看圖 5-25：黑佔小目，白①小飛掛角，黑❷拆邊採取防守態度。到白⑨為止，黑方守住了自己的基本陣地。

圖 5-25

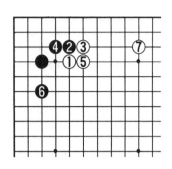

圖 5-26

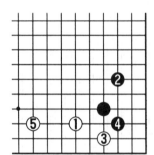

圖 5-27

圖 5-28

　　請看圖 5-26：白①一間高掛黑棋小目，黑❷托全力守角，到白⑦黑方成功佔住角部的空，白棋也在上邊站穩了腳跟。

　　請看圖 5-27：白①小飛攻星位黑角，到白⑤各得其所，黑方佔角，白方佔邊。

　　請看圖 5-28：白①小飛攻星位黑角，到白⑤黑棋佔角，白棋得邊。

互相攻擊的定石

　　請看圖 5-29：白①小飛掛角，黑❷夾攻，到黑❻告一

段落。暫時相安無事。

請看圖 5-30：白①小飛攻角，黑❷夾攻，白③點三三進角，到白⑪雙方轉換，白棋得角，黑棋佔邊和掌握一定外勢。

請看圖 5-31：黑佔三三，白①攻擊黑角，黑❷以下到黑❻，黑棋進行防守反擊，以後還可以在 A、B 等處挑戰白棋。

請看圖 5-32：白①攻擊黑目外，黑擋以下到白告一段落。

圖 5-29

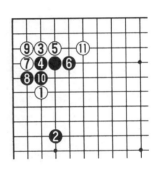

圖 5-30

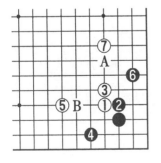

圖 5-31

圖 5-32

第三節　觀摩實戰中的宇宙流

日本第44屆本因坊戰

白方　十段　趙治勳　黑方　日本本因坊武宮正樹

　　「宇宙流」的意思是指整體的對局構想以大模樣布局為其標志。然後利用這大模樣或者圍成大空，或者將敢於入侵的對手進行圍殲。「宇宙流」以其鮮明的大模樣特色著稱於20世紀八九十年代。武宮正樹也以此種下法成為了第一個世界圍棋職業棋手比賽的「富士通」杯冠軍。

　　第一譜：黑方❶、❸、❺先佔角後佔邊，白②、④也是先佔了角。白⑥積極進攻黑方的角，採用的是前面講過的一間高掛。

　　第二譜：黑❼單關守角。白⑧小飛進角。黑❾貫徹宇宙流作大模樣的意圖，迅速搶佔「大場」（棋盤上空曠的地方）。白⑩限制黑棋在下邊的發展，同時也對左下角進行防守。黑❶仍貫徹大模樣意圖，為以後在中腹圍空作準備。白⑫防止黑棋對白⑩一子的分斷攻擊。黑❸單關守角。至此，黑方的棋子全部集中到了從左上到右下，到左下，構成了連成片的大模樣。

　　白⑭擔心下一步黑棋在 A 位擴大模樣，故此跳起，抑制黑棋的模樣膨漲得太大了。

　　第三譜：黑❺擴大自己的模樣。白進角搶佔實地。

　　黑❼小飛掛角攻擊白角。白⑱單關守角，黑❾小飛入侵

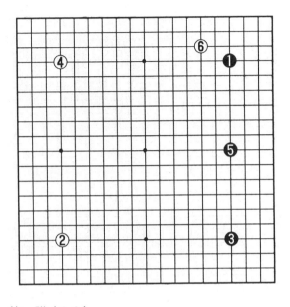

第一譜（1-6）

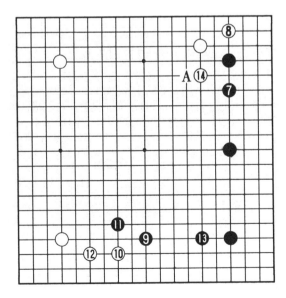

第二譜（7-14）

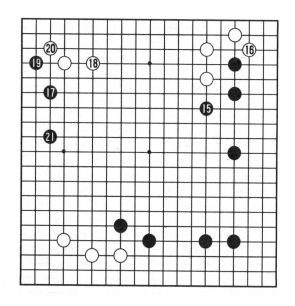

第三譜（15–21）

白角，白⑳多少守住了些自己角部的空。黑㉑拆二，黑⑰、
⑲、㉑構築了一小塊陣地，防止了白棋在左邊也形成大模
樣。

　　思考題：黑⑰為什麼不從白⑱那個方向攻擊白角？

　　第四譜：白㉒對黑方陣營進行深入的打入，黑㉓權衡之
後準備把邊上的空讓給白方，自己繼續構築宇宙一般的大模
樣。

　　白㉔以下到白㉘先手將黑方的空破掉了不少，黑㉙不
補的話白方還有繼續破空的手段，所以非補一步不可。白㉚
將自己打入的棋連了回去。

　　黑㉛看左方的空被破，強行守住右下一帶的空。白㉜
長，黑㉝非退回來不可。

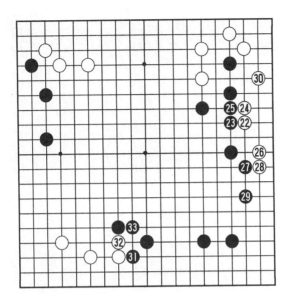

第四譜（22-33）

　　思考題：黑❸❸為什麼非退回來不可？

　　第五譜：白❸❹進行了空降兵一般的打入，走角上星位佔角的一個弱點就是點「三三」，白❸❹開始利用這一弱點。

　　黑❸❺要擋在空大的一方，由於有白△子的存在，黑❸❺擋在白❸❻位的話，上邊根本就圍不到什麼空。

　　白❸❻以下是專業棋手之間常見的應對，幾乎已經成了打入以後的定型下法。到白❹❻形成了打劫活。

　　黑❹❼提劫，對白棋產生了重大的考驗。

　　第六譜：按打劫的規定，白❹❽不可以馬上把上譜的黑❹❼提回來，需要去找劫，白❹❽準備切斷黑子之間的聯絡，黑❹❾不能接受如此的打擊，所以擋住。

　　白❺⓪順利提劫，角上白棋有了活的希望。

無
師
自
通
學
圍
棋

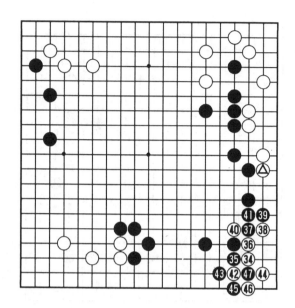

第五譜（34-47）

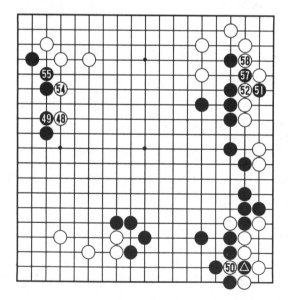

㊝＝⊘　　㊏＝㊐　　㊝＝⊘

第六譜（48-59）

黑**51**也尋找劫材，準備切斷白棋也意味著切斷以後將殺死右邊上白棋。白**52**當然不能讓右邊上的白棋死掉。黑**53**又將白**50**提掉，白棋又有危險了。

白**54**準備靠斷要劫，黑**55**不得不應。白**56**又將黑**53**提掉。白棋又有活的希望。黑**57**要劫，白**58**應劫，黑**59**又再次提劫，重又威脅右下角白棋的活路。

第七譜：白**60**扳準備進入黑方的空裡。黑**61**擋住，死守下邊上的黑空。

白**62**又把黑子提過來，活棋又有了希望。

黑**63**接上，白**64**是非接不可的，否則右邊上白棋將被殺。黑**65**又將白子提回來，白棋又面臨死亡的威脅。

白**66**沒有其他的劫材好要，準備抑制黑方的大模樣，這

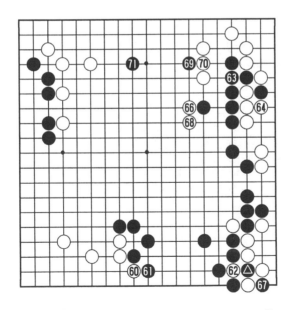

第七譜（60-71）

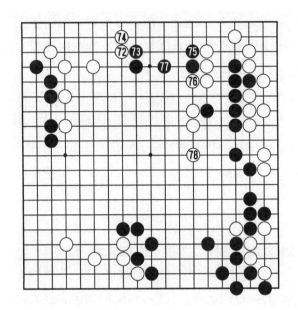

第八譜（72-78）

處的劫材可以說無窮無盡，黑方也只好走黑⑰消劫，從而將
右下角白棋殺死。白⑱長出，黑方的模樣受到不小的壓制。

黑⑲刺，白⑳接，黑㉑拆三，在上方開闢新的陣地。

第八譜：白㉒在擴大左上角空的同時又攻擊上方黑棋。

黑㉓進行防守以保證有足夠做眼區域，白㉔下立即圍空
又伺機威脅上方的黑空。

黑㉕無奈的情況下擋下繼續為活棋創造條件。同時也隱
含著對白棋的反擊。

白㉖識破黑方的伺機反擊，同時又對上方黑棋進行攻
擊。

黑㉗把自己的棋子牢牢連接起來。

白㉘跳入黑方模樣，壓縮黑方成空的區域。

第九譜（79–89）

第九譜：黑**79**由於上方黑棋還不夠安全，進一步加強。

白**80**防止黑棋的挖斷，同時壓制上方黑棋。

黑**81**、**85**徹底解除了上方黑棋的潛在危險。

白**82**、**86**進一步壓制黑方圍中空的打算。黑**83**、**87**不得不連接。

白**88**經過形勢判斷認為自己的局勢已經不錯，牢牢守住左下角的空。

黑**89**最大限度地擴張左邊上的黑空。

宇宙流實戰中的思考題（一）

請看圖 5–33：此時輪到黑棋走，黑**1**走這時攻擊白角如何？

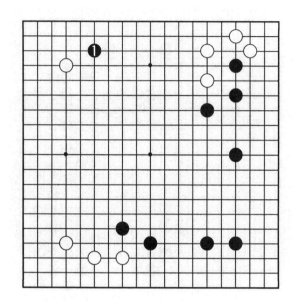

圖 5-33

宇宙流實戰中的思考題(一)解答

圖 5-33（答）：假定黑❶從這個方向進攻白角，白②可以憑借兩個白△子在形成上方空的同時攻擊黑❶。

黑❶在被白②夾擊的情況很難有對自己特別有利的選擇。如圖假定選擇進角點「三三」定石的話，到黑⓭是常見的定石下法，從左上角局部來看是雙方得失相當，但白⓮跳起以後，上方形成了可觀的白空，黑方不能滿意。

宇宙流實戰中的思考題(二)

請看圖 5-34：此時輪到黑棋走，白①長起，黑方可以不應而走其他地方嗎？如此時黑❷走在右邊。

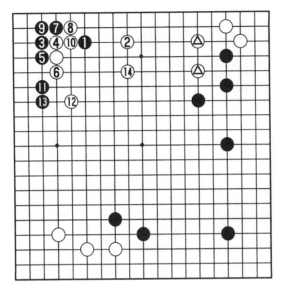

圖 5-33（答）

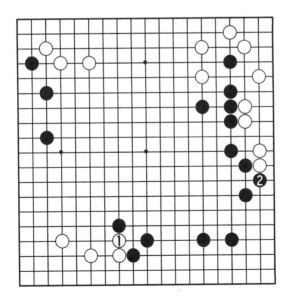

圖 5-34

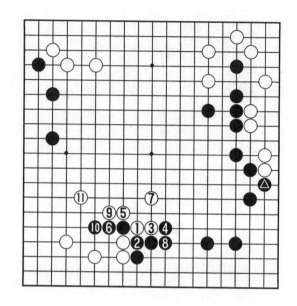

圖5-34（答）

宇宙流實戰中的思考題(二)解答

圖 5-34（答）：黑方走在△位是錯誤的。△子的位置也很大，但只是局部的好手段，而對全局來說則不緊急。

於是白①扳出，黑❷不得不斷，自③壓，以下是黑方的應對方法之一，到⑪，黑棋將受到嚴厲攻擊。

黑方的其他下法也還有，但是無論怎麼下，對於白①的扳都沒有好辦法，實戰中的下法是必然的一步。

宇宙流實戰中的思考題(三)

請看圖 5-35：白①在要劫的時候來攻擊左邊的黑棋了，現在輪到黑棋走該怎麼下？

圖 5-35

宇宙流實戰中的思考題(三)解答

圖 5-35（答）：黑❶如果提掉右下角的白子消劫，無疑可以殺死右下角的黑棋。但白②沖下去以後，三個黑▲子被分割成兩部分，都將受到白棋的猛烈攻擊，由於是兩處的孤棋都需要求活，十分艱難。兩處的棋無論死了哪一處其價值都要比右下角的黑棋還要大，所以實戰中，黑棋擋住了白▲子的攻擊，保持左邊上黑棋陣形的完整。

宇宙流實戰中的思考題(四)

請看圖 5-36：黑❶接上要劫，輪到白棋走，是應黑❶的要劫還是在右下角提子活棋，白棋該怎麼下？

圖 5-35（答）

圖 5-36

圖 5-36（答）

宇宙流實戰中的思考題 (四) 解答

圖 5-36（答）：黑❶接，白②提右下角黑子，右下角
白棋馬上做出了兩個眼，但黑❸長的反擊嚴厲，白④不擋馬
上將被吃。黑❺打吃白子，徹底將右邊上的白棋切斷。白⑥
爭取做出兩個眼，但是是徒勞的，到黑❾扳，白棋只有一個
眼，白棋被殺。

右邊上的白棋死掉的話，損失遠大於右下角的白棋。所
以實戰中，白棋犧牲了右下角的白棋。

第四節　觀摩實戰中的木谷流

日本1932年秋季升段賽

白方　橋本宇太郎　四段　　黑方　木谷實　五段

對局的雙方棋手，是當時世界上水準一流的棋手，他們的棋局反映了當時的世界圍棋水準。

木谷實以搶佔實地著稱於世，以至形成了自己的獨特流派───「木谷流」。木谷實本人是傑出棋手，退出爭戰以後，以培養弟子為己任，是世界上公認的最有成就的圍棋老師之一。他對圍棋理論的探索及其圍棋思想已成圍界的重要遺產。

第一譜：黑❶佔小目，白②馬上來進攻，表現出積極求戰的心情。黑❸、❺、❼鮮明表現出木谷流酷愛實地的風格。

第二譜：白⑧借利用自己右上角的外勢佔了左上角。喜歡實地的木谷實在用黑佔據左下角時也走得是難得一見的高目，以牽制白方的外勢。

白⑩攻擊黑角，並也搶佔了實地，以在實地上和黑方盡量平衡，黑⓫又情不自禁地走起了本色木谷流───重視實地。白⑫擴大規模時，黑⓭再不進角就沒有機會。白⑭夾擊黑⓭，以下到白㉔，雙方進行了勢均力敵的攻防。

到白㉔，黑方實地佔的雖多，但白方掌握著攻擊的主動權。

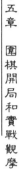

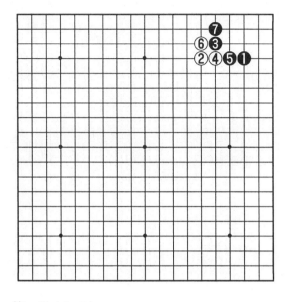

第一譜（1-7）

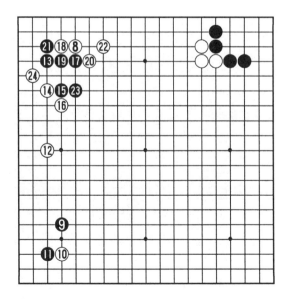

第二譜（8-24）

第三譜（25－37）

第三譜：黑㉕向中腹尋求出路。白㉖不得不進行防備，同時守住上邊的空。而此際黑㉗實利極大，這步棋也是木谷流最有特色的表現之一，無論局勢如何絕不放過實利最大的棋。黑㉗如果讓白方走上，上邊基本都可成白方的實空。

白㉘搶佔最後一個空角。

黑㉙痛下殺手，對白棋進行嚴厲的反擊。這步棋時機恰到好處，白㉚不得不往外長，黑㉛到㊲為雙方必然應對，黑棋在左邊上生生吞吃了一個白子，同時也圍到了第二片較大的實空。

第四譜：白㊳先手破眼，否則讓黑棋走上白㊳位的話，黑棋基本就成了活棋。而讓黑棋活了，白方付出的讓黑

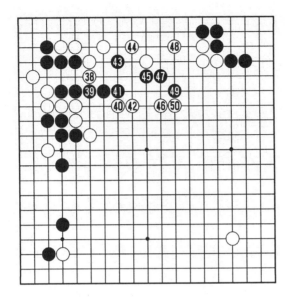

第四譜（38－50）

棋得實地的代價就難以挽回了。黑**㊴**非接不可。

白**㊵**開始了總攻擊。黑**㊶**長，白**㊷**也長繼續擋住黑方出路。

黑**㊸**跳為**㊺**的靠出預作準備。白**㊹**不得不用尖來連接。在黑**㊸**的策應下，黑**㊺**再次順利突圍。白**㊻**的對黑棋的壓力巨大，黑棋還要繼續尋找活路。

黑**㊼**是絕對先手，白**㊽**在把自己的棋走結實的同時，仍讓黑棋看不到活路。

黑**㊾**、白**㊿**是必然的攻防。黑棋能否做活是此局關鍵。

第五譜：黑**㉛**跳，白方已經無法將黑棋圍殲，但白方在攻擊過程中已在中腹形成了厚勢。白**㉜**靠，繼續在攻擊中獲利，黑**㉝**扳，在確保已成功逃出的情況下也盡可能減少白棋

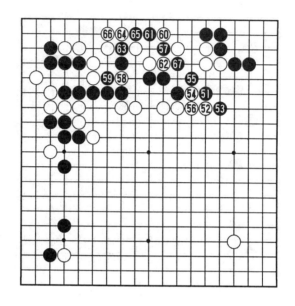

第五譜（51-67）

所得到的好處。

黑㊾反擊白棋。白㊿挖為以後的攻防預作伏兵。

由於黑㊾十分嚴厲，白⑥不得不委屈求全，黑㊾已在出逃中成功反擊。

黑㉑以下到黑㉘雙方應對無誤，黑棋的反擊給白棋製造了麻煩。白棋不得不付出一定的代價。

第六譜：白㉘不得不提子，黑㉙順利打吃，白㉚在黑▲子處接上，黑㉛挖進一步攻擊白棋。白㉜不得不拼死用打劫來抵抗。白㉞提劫，雙方都被逼上了懸崖，進入你死我活的拼搏。

黑㉟要劫材，白㊱非接上不可，否則左邊上白棋被殺。黑㊲提劫。

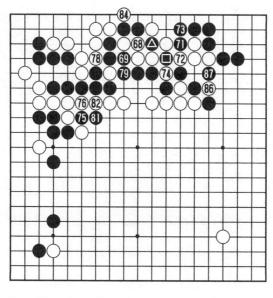

⑦⓪＝🔺　⑦⑦＝▣　⑧⓪＝⑦④　⑧③＝▣　⑧⑤＝⑦④

第六譜（68－87）

　　白⑦⑧打吃三個黑子，同時可以切斷左邊的黑棋，黑⑦⑨
非應不可。白再把劫提回來。

　　黑⑧①要劫，白⑧②不能放棄。黑⑧③再提劫，白⑧④只好退
讓，黑方的計算非常準確，確保劫勝。黑⑧⑤粘劫，白⑧⑥不得
不放棄四個白子。黑⑧⑦吃住四個白子，徹底將黑棋大龍走
活。

　　第七譜：白⑧⑧是此際全局要點，如果不走的話，黑棋將
在白⑧⑧處打吃，如此將極大地削弱白棋中腹的外勢作用。

　　黑⑧⑨防止白棋在左邊走出棋來。那將損失不少實空。

　　白⑨⓪極大，如果讓黑棋把這裡的白子提掉，黑方又可以
增加不少實空。

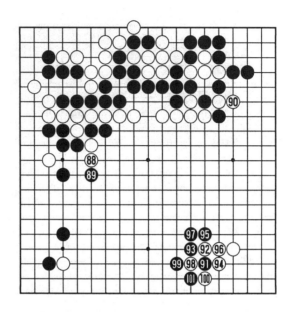

第七譜（88－101）

黑**91**爭到了寶貴的先手以後向右下角白棋攻擊，限制白方借助中腹外勢在下方形成白方模樣。

黑**93**扳時，白棋為難，由於實空已不如黑棋，白**94**選擇了要實空。以下到黑**99**，在右下形成了黑要外勢白取實地的格局。

第八譜：白**102**圍空。剛剛結束了一場生死大戰，告一段落後，搶佔實空是非常必要和明智的。

黑**103**也如此，快速把下邊圍空要點佔上。

白**104**最大限度地圍右邊上的空，黑**105**也是急所，否則這裡的白子可以輕鬆做活。白**104**和黑**105**相比，白**104**更為急迫。

白**106**封住黑棋從這裡破壞白空的通道。

黑**107**是先手，白**108**非補不可，黑**109**繼續先手打吃，白**110**

第八譜（102－115）

提子。有了以上準備，黑⑪跳起成功將下方構築成實空。

白⑫、⑭對黑空進行侵消。

黑⑬、⑮有效地防止了白棋擴大戰果。至此這盤棋的布局作戰，圍空都給讀者作了介紹。讓大家大致了解一下圍棋的流程。至於後面的部分待大家有了一定水準後，自然也就不難掌握了。

木谷流實戰中的思考題（一）

請看圖 5-37：現在輪到黑棋走，黑棋為什麼不馬上走黑❶位攻擊白角？A、B 兩點的守角怎麼走更好？

圖 5-37

木谷流實戰中的思考題(一)解答

圖 5-37（答）：黑❶如果馬上來攻擊左上角的白棋的話，白②飛壓，黑❸只好爬，白④再壓，黑❺按長規下法跳出，白⑥繼續壓，黑❼還只得爬，白⑧再壓，如此，左下角白棋雄厚的外勢和右上角白棋外勢相配合，形成了宏偉的模樣，如此是白方有利局面。

黑❶如在走 B 位的話，白棋佔 A 位，如此，黑方的子都偏於棋盤右邊上，而白棋則分布在全局，這種局勢也是白方有利。所以為了局勢的均衡，實戰中黑方佔據了左下角的高目。

圖 5-37（答）

木谷流實戰中的思考題（二）

請看圖 5-38：黑❶攻角，按前一個思考題的講解，黑
❶攻角時白方在 A 位飛壓是十分有力的一手，而到了此圖
情況下，白棋在 A 位飛壓，如何？

木谷流實戰中的思考題（二）解答

圖 5-38（答）：白①如果不顧左下角已有兩個黑△子
的情況，還在左下角壓的話，到黑❽，黑方扳起，白方為
難，為了構築上方的大模樣，白⑨只好扳，黑❿扳，白⑪
為了前述目的只好退，黑⓬接上，白△子已受嚴重傷害，
加上左下角兩個黑△子的有力配合，黑棋在左邊將圍到不

圖 5-38

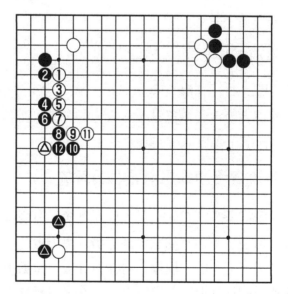

圖 5-38（答）

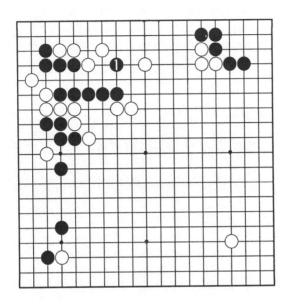

圖 5-39

少的實空，所以白①不宜再如圖中走飛壓。

木谷流實戰中的思考題(三)

請看圖 5-39：黑❶往下跳，白方可否借此機會將黑棋進行徹底的打擊，將其吃掉？

木谷流實戰中的思考題(三)解答

圖 5-39（答）：黑❶往下跳，目的是沖破白方的包圍圈，那麼白②尖，封住黑棋往外跑的路如何？黑❸沖下去，白④沖，黑❺擋，白⑥斷，雙方形成了殺氣，黑❼扳搶佔了要點，白⑧擋，黑❾接上，白⑩邊緊氣邊防止黑棋往右邊跑。黑⓫打吃，白⑫不得不接上，黑⓭扳緊氣，白⑥以下

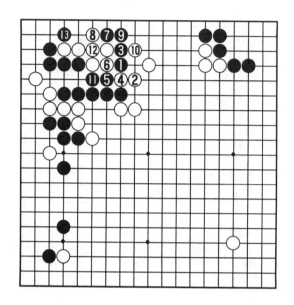

圖5-39（答）

七個子被吃，白方大失敗。

所以實戰中，白方是在上邊防守了一步，從而避免了本圖情況的出現。

木谷流實戰中的思考題(四)

請看圖5-40：黑❶長出，白方是否有了圍殲黑棋的機會了？

木谷流實戰中的思考題(四)解答

圖5-40（答）：白①如果強行封鎖黑棋出路的話，黑❷跳，白③退，黑❹虎，白⑤又不得不擋，黑❻飛，往下，由於左上角的白棋也有缺陷，白棋想吃住黑棋已無可能，黑

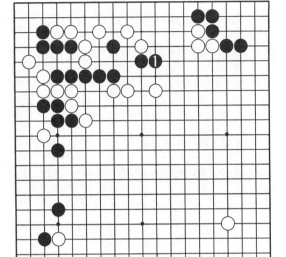

圖 5-40

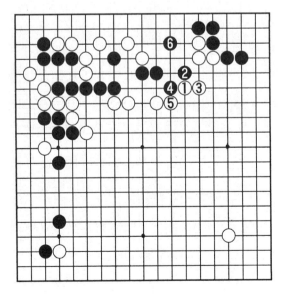

圖 5-40（答）

棋或者和右上角的黑棋連接上，或者對左上角的白棋進行攻擊，白棋都無法應對。所以此時白①封鎖黑棋並不是時機。

對於初學者來說，本書上述可以說內容已經很豐富了。如能全部掌握，可以說就已經跨越過了初學階段，祝您成功。

小 資 料

圍棋的起源

圍棋的起源在中國流傳最久遠的說法是「堯造圍棋，丹朱善之」。這句話的依據是戰國時的文獻《世本》一書，《世本》為戰國時期趙國的史書。司馬遷曾採用過不少《世本》中的資料，但《世本》並沒有流傳下來，現在能見到的多是明、清文人的輯本。

到了晉朝，張華在《博物志》中的記載加進了主觀色彩，「堯造圍棋，以教子丹朱。或云：舜以子商均愚，故作圍棋以教之。」晉代人們已認為圍棋有教育和啟發智力的作用。

宋朝人羅泌在《路史·後記》裡的記載比晉朝人張華更詳細：「帝堯陶唐氏，初娶富宜氏，曰女皇，生朱驁很媌克。兄弟為閻嚚訟，遊而朋淫。帝悲之，為製弈棋，以閑其情。」按宋人的說法，其中明顯加進了程朱理學的教化色彩，反而更不足為憑了。因為堯造圍棋一事不可能越往後世反而越詳實。

　　根據比較可靠的考證，圍棋不是一發明出來就完善到今天這個樣子———橫豎十九道。敦煌就曾出土過十七道的棋盤資料。圍棋也應該像其他許多藝術和事物一樣，有一個誕生、成長、成熟的發展過程。小資料至於相傳堯或舜造圍棋一說，頗相似於神農氏嘗百草，有巢氏造房子等傳說，古時候的人們願把某項重大的發明與發現歸結到某個「大人物」身上，以表達對這項發明與發現的肯定和敬佩之情。至於有的記載說：「堯給丹朱製作的這副圍棋是用文桑木做棋盤，拿犀角和象牙做棋子的。」就更可能是喜愛圍棋的人流傳的一個美麗的傳說了。

　　至於，《大英百科全書》中說：「圍棋，公元前 2356 年起源於中國。」《美國百科全書》說：「圍棋於公元前 2300 年由中國發明。」公元前 2356 年，即堯即位元年，顯然世界上最權威的百科全書，所依據也是中國「堯造圍棋」的傳說，而並沒有十分嚴肅地弄清圍棋真正的起源時間等問題。

　　另一個關於圍棋起源的有名傳說是「河圖」、「洛書」說。相傳在遠古的伏羲氏時代，黃河裡跳出一匹龍馬，馬背上畫著一幅圖畫，人們稱之為「河圖」。大禹治水時，洛水（河南省境內流經洛陽的河）出一只神龜，神龜背上也畫有一幅圖，稱之為「洛書」。

　　關於「河圖」、「洛書」的解釋有許多版本，一般認為「河圖」為圓，象徵天；「洛書」為方，象徵地。「河圖」上的符號代表著天上的星座；「洛書」上的符號則反映了地域觀念的九州。古人認為地是方的，故圍棋盤是方的。星星是圓的，故圍棋的子是圓的。吳清源先生在文章裡曾談到圍

棋起源於中國古代的「星象圖」，這和起源於「河圖」、「洛書」說有極相似的地方。

中國的「八卦」按一種說法起源於「河圖」與「洛書」的結合，演變成了「太極圖」。「太極圖」中的陰陽魚（黑白魚），黑白相反形成了對稱結構，暗寓著宇宙陰陽（黑夜和白天）變化和自然界永不休止的互相轉化的運行。

圍棋起源於「八卦」說的人們更具體指出，「圍棋盤上的『天元』代表著宇宙和大地上的共同中心，即為『天元』。分布在棋盤上的 8 個『星』，分別代表了東、南、西、北、東北、東南、西北、西南 8 個方位。」《敦煌棋經》中說：「棋子圓以法天，棋局方以類地。」是和「八卦」說相一致，並成了「八卦」說中的有力憑證。

圍棋是否起源於「八卦」，僅憑《敦煌棋經》中的幾句話還是無法作定評的。但是，圍棋中所蘊含的「八卦」中的深刻哲理倒是挺有意思：古時的圍棋規則，上手執白後行以顯尊，下手執黑先行以示恭。如二人對弈不知道誰的棋藝高，通常年長者執白年幼者執黑。圍棋到了近代演變成了競技體育中的一項，才有了猜先和貼目以示公平合理競爭的規則，算起來還不到百年。執黑的一方在一盤棋中積小勝為大勝，終於贏下了這盤棋，再下一盤的話就有資格拿白棋；「八卦」陰陽魚中黑色發展到了極端就變成了白色，頗暗合於圍棋中的黑棋白棋的轉換。

如把學圍棋的人一生下棋經歷放大了看，初學時肯定是負多勝少，隨著水平的不斷提高，慢慢由老拿黑棋變成可以總拿白棋，白棋拿得時候長了，年齡也大了，後生之輩已崛起，白棋慢慢又拿不住了……完成了一個黑棋轉換成白棋的

過程，這種辯證的轉換的確和八卦太極圖相似，說圍棋起源於「八卦」，因有其精神上的聯繫，故也成一家之言，但是「八卦」和圍棋之間的聯繫過於飄渺，僅靠精神聯繫是不夠充分的。

根據歷史唯物主義的觀點：

「社會生產活動決定並制約著整個社會生活、政治生活和精神生活的過程。」

「在每一個幼年民族中都可以看到一種強烈的傾向，願意用可見的可感覺的形象……來表現他們認識的範圍。」（《別林斯基選集》）

棋作為一項精神範圍內的藝術不可能有其超越社會規律的獨立性，故而也應該是社會生活的反映和產物。圍棋起源於春秋戰國時期基本沒有歧義。春秋戰國時代，中華大地上並行著數以百計的部落和諸侯小國，按現在的行政區劃，幾乎每個縣就是那時期的一個國家。眾多的小國要生存和發展，首要的是擴張領土，因而引發了大大小小以擴張和反擴張為目的的戰爭。這一現象是春秋戰國時期的主要社會現實。

戰爭是決定一個小國生死悠關的大事情，必須慎重對待，在打與不打，何時開戰等問題的決策上，古人用「問筮」和「占卜」的方法。但是在怎樣打的具體戰術問題上，古人也設計出了類似現在戰爭中使用的「沙盤」一類模擬器材。《墨子·公輸》中有一段記載：「公輸盤為楚（國）雲梯之械，成，將以攻宋（國。子墨子聞之，起（程）齊（國，行十日十夜而至於郢（楚國都城……於是見公輸盤。子墨子解帶為城，以堞（木頭塊）械。公輸盤九設攻城之機

變，子墨子九拒之。公輸盤之攻械盡，子墨子之守御有餘，公輸盤（同屈，認輸）。」

這段記載形象地記述了當年的一場對「弈」雛形。圍棋在古代名「弈」，漢朝楊雄在《方言》一書中說：「圍棋謂之弈。自關而東，齊魯之間，皆謂之弈。」漢朝許慎在《說文》中解釋：「弈，圍棋也，從，亦聲。」弈的古文字畫作為「弈」字，即兩個人面對面手裡拿著棋子對「弈」的情景。「弈」字的另一解釋是指對抗的雙方採用的種種針鋒相對的策略。

根據以上說法，我們可否作這樣一個大膽推論：子墨子和公輸盤的「九攻機變」和「九抗之對應」就是最早、最初步、最原始的圍棋，以後逐步演變成九道、十一道……十七道直至如今的十九道。《墨子·公輸》篇中的記載，對抗雙方都對「解帶為城，以牒為械」那麼認同和遵守，表明這是一種習以為常、約定俗成的比試高低的工具，這工具的發明顯然在子墨子使用之前就已經存在，至於是何人、何時、何地發明的這器具，沒有資料記載雖已不可考，但是說圍棋起源於春秋時代也不是妄加推測。

圍棋和軍事的聯繫相當緊密，這大約也可以作為圍棋起源於戰爭的依據。漢朝桓譚在《新政》中講道：「世有圍棋之戲，或言是兵法之類也。」

宋朝人宋白，官至吏部尚書，他在《弈棋序》中說：「布子有如任人，量敵有如馭眾，得地有如守國。」這更是將圍棋和戰爭緊密地結合起來。

漢朝班固在《弈旨》中曾這樣評論下圍棋：「上有天地之象，次有帝王之治，中有五霸之權，下有戰國之事，覽其

得失，古今略備。」他認為圍棋水準的高低可分為四個層次，最高者有「天地之象」，最下者有「戰國之事」，這也是將圍棋與治國打仗相提並論。

漢朝人馬融在《圍棋賦》中直接把圍棋比作兵法：「略觀圍棋兮，法於用兵（相當於用兵；三尺之局兮，為戰鬥場；陣聚士卒兮，兩敵相當；拙者無功兮，弱者先亡。」

元朝人虞集在《玄玄棋經》中說：「（圍棋）營措置之方，攻守審決之道，猶國家政令出入之機，軍師行伍之法。」這和前人的論述是如出一轍的。

圍棋和戰爭有如此緊密的聯繫，稍稍留心就可以從中找出十分準確的對應關係：兩條大龍互相對攻，一方獲勝一方悲壯戰敗，死傷棋子不下數十枚，頗似交戰兩國雙方幾十萬大軍搏殺起來氣吞山河的宏偉；激戰前夕調兵遣將的繁忙（搶戰急所；短兵相接流血飄櫓的殘酷（緊氣；千里奔襲的險巧；聲於東而擊於西的詭詐（攻擊；明修棧道暗渡陳倉的妙計；大戰過去，斤斤計較的戰後談判（收官）等都可以在圍棋中找到現實中軍事鬥爭的影子。圍棋把這一切都包容了進去，通過對弈又體現了出來。

所以，筆者認為圍棋應該是人類戰爭的附屬產物，也就是說圍棋起源於戰爭，起源於墨子等人的「沙盤」作業，這說法有一定道理吧。

如此一來，圍棋的起源似乎變得不那麼傳奇、玄妙，頗讓愛好者們有點失望。其實大可不必，任何事物的初級階段都如此，看上去都顯得很原始、幼稚、低級，但這並不妨礙它今後發展成長為一種絕妙的藝術精品。

導引養生功

 1 疏筋壯骨功+VCD 定價350元

 2 導引保健功+VCD 定價350元

 3 頤身九段錦+VCD 定價350元

 4 九九還童功+VCD 定價350元

 5 舒心平血功+VCD 定價350元

 6 袪氣養肺功+VCD 定價350元

 7 養生太極扇+VCD 定價350元

 8 養生太極棒+VCD 定價350元

 9 導引養生形體詩韻+VCD 定價350元

 10 四十九式經絡動功+VCD 定價350元

張廣德養生著作　每冊定價 350 元

全系列為彩色圖解附教學光碟

輕鬆學武術

 1 二十四式太極拳+VCD 定價250元

 2 四十二式太極拳+VCD 定價250元

 3 八式十六式太極拳+VCD 定價350元

 4 三十二式太極劍+VCD 定價250元

 5 四十二式太極劍+VCD 定價350元

 6 二十八式木蘭拳+VCD 定價250元

 7 三十八式木蘭扇+VCD 定價250元

 8 四十八式木蘭劍+VCD 定價250元

國家圖書館出版品預行編目資料

無師自通學圍棋/劉駱生　劉幽燕　著
　　——初版，——臺北市，品冠文化，2009〔民98.09〕
　　面；21公分 ——（圍棋輕鬆學；14）
　　ISBN　978－957－468－706－0（平裝）
　　1. 圍棋
997.11　　　　　　　　　　　　　　　98012047

無師自通學圍棋

著　　者/劉駱生　劉幽燕
責任編輯/譚學軍
發行人/蔡孟甫
出版者/品冠文化出版社
社　　址/台北市北投區（石牌）致遠一路2段12巷1號
電　　話/（02）28233123・28236031・28236033
傳　　眞/（02）28272069
郵政劃撥/19346241
網　　址/www.dah-jaan.com.tw
E-mail/service@dah-jaan.com.tw
承印者/傳興印刷有限公司
裝　　訂/建鑫裝訂有限公司
排版者/弘益電腦排版有限公司
授權者/湖北科學技術出版社
初版1刷/2009年（民98年）9月

定　價/280元

大展好書　好書大展
品嘗好書　冠群可期

大展好書　好書大展
品嘗好書　冠群可期